Adrian Grauenfels

Almanahul Poeziei de Război

O viziune poetică asupra lumii moderne aflate în conflict

Autori:

Nora Iuga - Adriana Mos - Bianca Marcovici- George Almosnino- Ioan Mircea Popovici - Iris Dan - Camelia Radu – Angela Baciu-Dan Iancu - Beatrice Bernath - Marius Chelaru - Veronica Pavel Lerner - Madeleine Davidsohn - Cristina Ştefan - Anca Hirschpek - Ionescu Stejarel - Ana Sofian - Corina Papouis - Anya Ryama - Riri Sylvia Manor – Harry Beer - Mariana Bendou - Leonard Ancuta - Adrian Grauenfels - Luminita Cristina Petcu - Gabi Schuster - Maria Olteanu Maria Sava - Uca Maria Iov - Julia Henriette Kakucs - Andrei Fischof Liviu Aionesei - Amalia Gorki - Paul Celan - Ana Ardeleanu -Tănase Anca - Eva Grosz - Silvia Bitere - Aleksander Nawrocki - Angela Baciu - Lucia Daramus - Cezar Viziniuck - Costân Monik - Sorin Rosentzveig

Desene: Beatrice Bernath, AG, Ion Vincent Danu, Mircia Dumitrescu, Eduard Mattes, Alexandra Mantzari

Fotografie: Beatrice Bernath, AG, Mircia Dumitrescu

Tehnoredactare: AG

Editura Aglaia

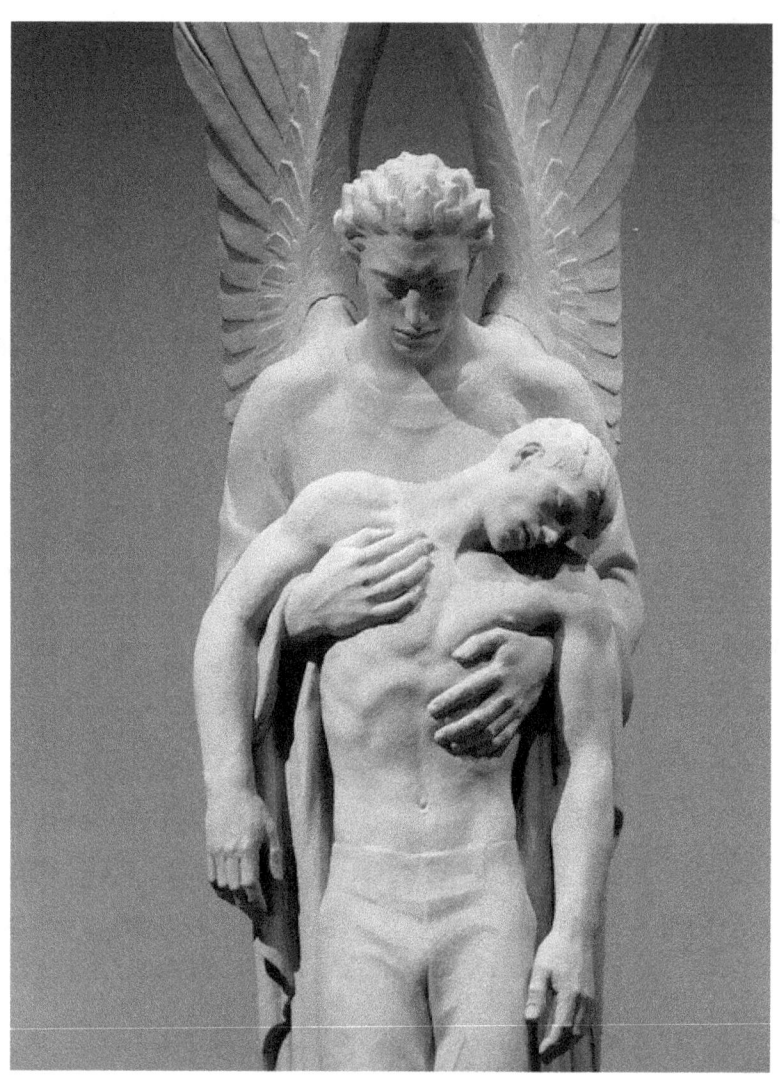

În memoria celor molestați, agresați, înjosiți, celor căzuți în războaie, în acte teroriste, rasiste, extremiste, fanatice. Întru desființarea violenței și instalarea Păcii Mondiale. Dedic această carte familiei Grauenfels și celor căzuți în Holocaust.

Cu mulțumiri doamnei Anna Dumitrescu și ICR – București pentru generoasa permisiune de a reproduce desenele artistului Mircia Dumitrescu.

Eduard Mattes

Amintiri din război

Pianul e plin de păsări de gheață
și urletul câinelui încremeni
în tonalitatea si minor. Un om lovi
în clape albe
cu o secure
iar pe cele negre și-a sprijinit
pumnii goi
ascultând pașii de dans ai
primăverii -
își așeză durerea pe cuie
să doară într-un mod mai
interesant.

Aleksander Nawrocki
din Lirică poloneză 1996),
traducere de Valeriu Butulescu

Dan Iancu
Ehei Elochim

Numai în corturi cu hamsinul pe
fața mea hlizindu-se
la prietenii înmărmuriți de
tăcere
tu ești oarece armă
vorbind cu cei care "ți-ar putea
vârâ un cuțit în gât"
și oarece frică
atât cât să simți fluturi în burtă
nici când n-am întâlnit o
metaforă atât de plină
ei erau cei cu care tăiam
căldura pustiului
aici le spun mulțumesc
 pentru că
nu m-au dat la o parte
ce ar avea a face poezia cu
adevărul?
cum nu sunt în stare să
deosebesc una de alta,
Doamne
întoarce-te la fața mea arsă de
arakul lăptos al marii sărate
cum eu nu Ți-am pus în cârcă
Tu nu mi te face că M-ai uitat
suntem la fel de când
Ne-am făcut unul pe altul
eu pe tine
tu suferința mea
de țărm cotropit de albastru
miros de libertate
cât să încapă-n coaja de
nucă a mirării Tale ca încă-Ți
mai sunt
plânsul meu uimind neștiința
unora
ei da, așa M-ai făcut,
Dumnezeule Crud
așa M-ai făcut să-Ți plâng pe
la porți
și acum Te miri?
ca si cum eu as avea vreo
vină că-mi ungi făptura cu ură
ehei, Elochim, Noi doi până la
urmă

Din ciclul birkat hacoanim

Uca Maria Iov

Faci o carte despre război?
păi
noi n-am desăvârșit deloc tema
cărții aleilalte, sextantul poetic,
ăsta e război și încă prea
deajuns, prea peste
suportabilitatea-mi

războiul pe lume iese din
imposibilitatea de a comunica,

din confuzii
din frustrări
din neîmpliniri

pe vremuri nu exista telefon,
normal, cel ce n-avea iarbă
pentru hergheliile sale, nu
putea telefona nimănui să
întrebe ce poate da la troc, ce
poate
negocia
de unde poate obține iarbă
pentru flămânzii cai ai săi
cui îi păsa că erau câmpii și
dealuri mănoase

dar a dat pârjol și secetă și nu
mai sunt
războaiele ies din
imposibilitatea de a comunica
seceta iese din încetarea iubirii

pe vremuri nu exista nici
facebook să comunice
stăpânul de herghelii
poze, loc de troc
negocieri,
nici să compună cărți de
poezie...

Război
Costân Monik

Mâna-mi e amorțită
Picioarele mă dor
Deja mă înspăimântă
Gemetele lor.

Iar tu ești acolo în îndepărtare,
Când privești în jur,
Te cutremuri tare.
Peste tot vezi oameni întinși pe pământ

Unii abia răsuflă
Alții-s spre mormânt.

Pământul negru s-a înroșit
De sângele acelor luptători
Care în luptă au murit
Dar totuși sunt învingători.

Cristina Ştefan
Războiul este etern

Ani în şir
n-am scris despre acel război
copilăria mi l-a şters din memorii
deşi mai visez cazemata ruinată
nişte obuze îngropate în lutării
şi oase de soldaţi dezvelite de
ploaie

saga bunicului
de la Mărăşeşti, Mărăşti şi Oituz
s-a închis pentru bărbaţii
neamului meu
unii au murit bătrâni alţii au
lăsat fotografii la vatră
şi femeile plângeau
văduvia umplea strada de
pomeni
toate au rămas un decor stins
sub o iarbă albastră
de aceea acel război a fost mult
timp povestea
unui cataclism trecut

noua poveste a păcii de azi s-a
făcut
un perpetuu război între oameni
între ţări şi naţii, între fraţi, vecini,
între idei, între pământuri şi ape
între uri şi iubiri
între trecutul şi viitorul planetei

alţi copii ucişi
alt holocaust
alte execuţii şi teroare

imaginile sunt crude
dar azi, acestui război

nici lacrimile
nici vaietele
nici moartea
nu-i vor curma desăvârşirea

Stare-n bucate

sarmale la mânăstiri
fasole cu cârnați în pușcării
iubirea, stare de necesitate pe
pământ și în crătiți
în cer, coduri roșii
fixate-n sistem orbital de război
ce huzur în tranșee!
verbiaj cu trese și stele
și-amurgul plat al deltei
gătește topica iubirii
după un protocol biblic...

pe-un plaur doi bocanci
putrezesc

e război
și mama face alcazare
asta pentru că în Alcazar
mioare grase încetinesc timpul cu
răcori
speranțe cresc în râuri strâmbe
săpând tatuaje caraghioase în
albii
cine mângâie oameni?
cine alintă copii?

războiul modern nu mai are eroi
doar urme secate și plânse
de-o lume smintită de-atâta
durere

războiul modern nu duce la
groapa
comună doar trupuri
ucide suflete cu fantezii uriaşe
armele războiului modern
sfârtecă
inteligența
exterminâ culturi
anulează credințe
şi oamenii tac
alcazare
sugrumate de acest diagnostic
mai pustiitor decât moartea

cu mine într-o adelfie
o vară ca o sfârşeală de viitor
o tratez cu un cult păgân
aplicat ochiului de stea
în sfârşit înțeleg metafora
eternității

ea nu are iertare
este o simplă fată de la stână
muncită de cuvinte prea mari

miss you, locomotivă cu abur!

azi am luat poziția de drepți
la comanda ierbii înrourate ca
 odinioară
stânga-mprejur!
dreapta-mpreeejur!
la mijloc eu
trenuri...
oameni vin şi pleacă
alți câțiva poposesc
se uită la mine cum stau
în poziția de drepți
într-un solo de exterminare

Beatrice Bernath

RĂZBOI SI MOARTE.
SINGURĂ.
ZBORURI DE NOAPTE
GREU
DE
GÂNDIT
SIMȚIT
VORBIT IUBIRE
SI TOTUŞI SE NASC COPII
ÎN LUPTE.
ILUZII
VISE
UCISE ZILNIC
NU MOR.
SE SCHIMBĂ.
IUBESC
PLÂNG
MĂ ASCUND ÎN GÂND
INCERC SĂ
TAC.
DISPAR ÎNCET
SI MOR
CU FIECARE.
ŞI
DIN NOU
IUBESC.

AŞA,
PENTRU CĂ NU ŞTIU
ALTFEL.

Anca Hirschpek
Starea pământului

Prețul fiecărei clipe de liniște
zornăit pe tarabe din tibiile
strămoșilor,
în aer zâmbetele lor liniștite,
mireasma unor sunete de nicăieri
și zăngănitul unor culori de
pretutindeni
care-ți protejează sufletul
ca săbiile.
Demonice întorsături ale vântului
prins în șuvoaiele liniștii,
fântâni arteziene de simțuri vag
copleșitoare
țesându-te iar și iar, mirat,
în jurul propriului arc gata să
sloboadă.
În prag, bătrâna mătușă
aruncând grădinii
cosașul neatent,
frecându-și mâinile ca după o
afacere bună la firul ierbii.

E dintr-o dată mult prea multă tihnă.
Niciun colț de cer nu mă reclamă,
nicio icoană nu-mi știe aburul
vreunei răsuflări adâncite de
rugăciune;
inutilă prosternarea de-a lungul si
de-a latul cărnii obosite
în contul unor fericiri amânate
din una în alta.
În zadar pași academici peste rănile
piezișe ale pământului,
peste țipete abia înnăbușite,
inutile toate știutele și furnicăturile
celor neștiute,
când omuleții verzi care intră firesc
în pulsul naturii
iau caimacul și lustrul tuturor
semenilor de știință și creație
cu o simplă uitătură după starea
vremii
transpusă în îngerii lor
de țărână, aer și foc.

Ionescu Stejărel
Pasărea moartă în zbor

Sunt păsări care zboară peste nori
şi păsări care zboară în furtună
sunt păsări care se hrănesc din flori
de plouă afară, fulgeră sau tună,

sunt păsări ce transpiră între umbre
şi păsări între retardaţi
sunt păsări şi-n poeme sumbre
şi păsări între mulţi aristrocraţi,

nevrotice sunt păsările de noapte
când cad din zbor peste ciumaţi
în rătăciri desperecheate
mergând târâş spre gropi cu
despicaţi,

sunt păsări care mor în zbor
şi-n şir indian se descompun în vid şi
ca un simţ, nesimţitor
ele în moarte se închid.

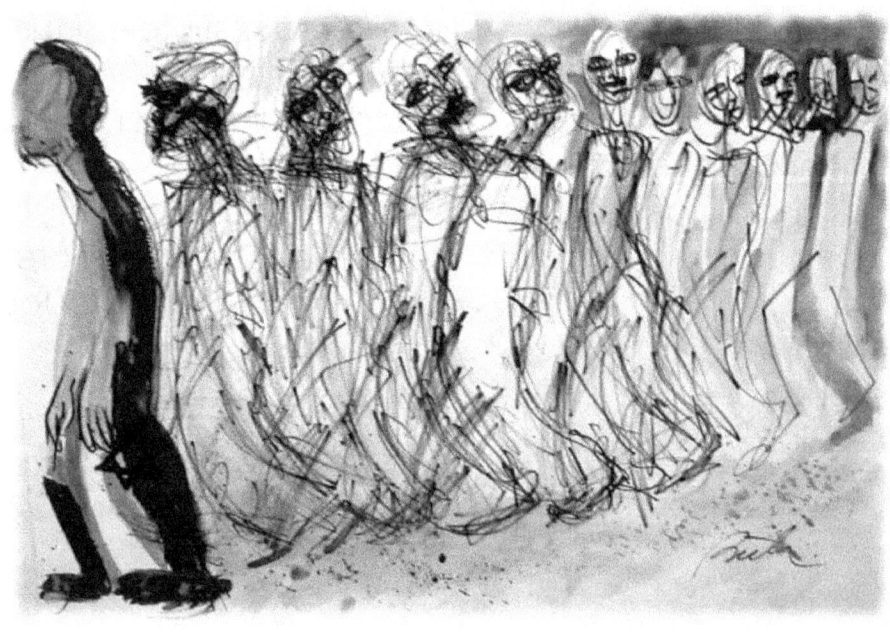

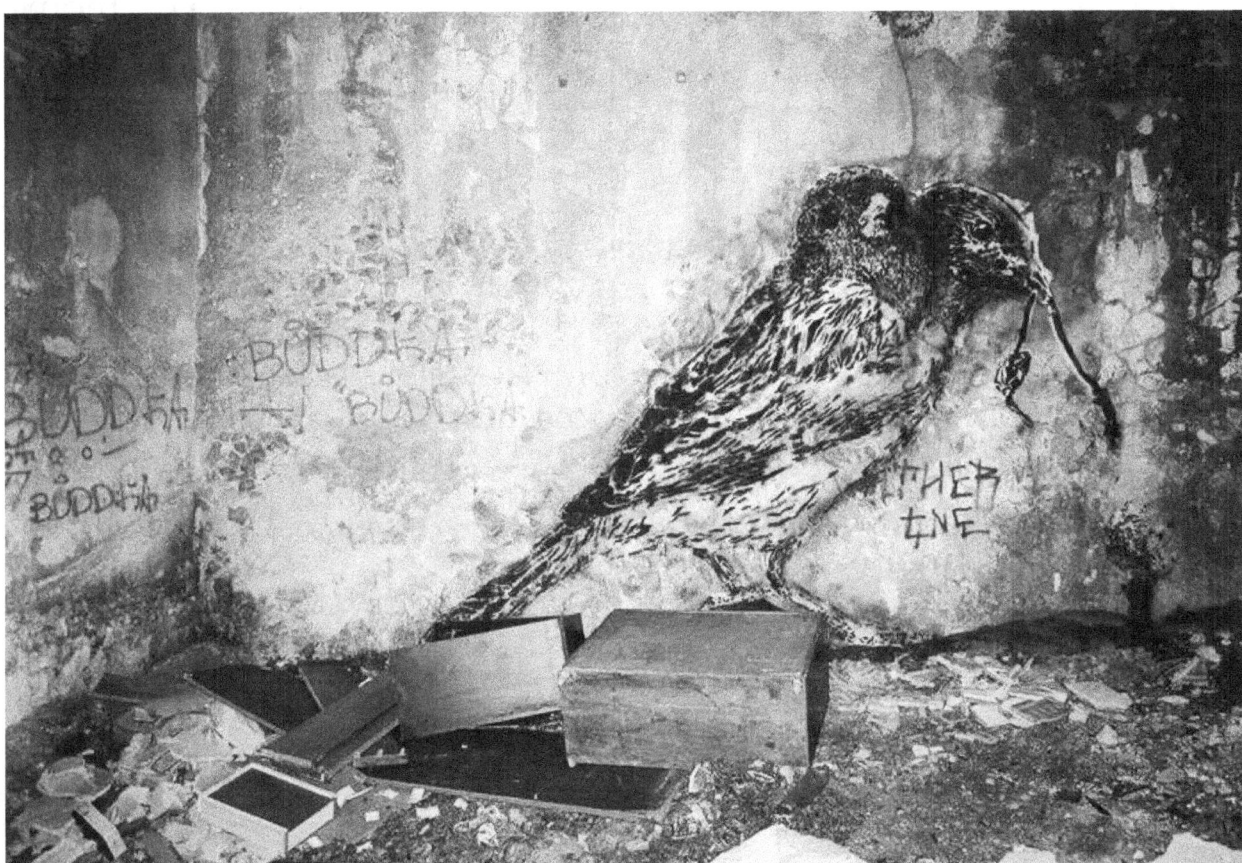

MARIA OLTEANU

ZEII STRIVESC LINIŞTEA

Zeii strivesc liniştea,
Păsări oarbe rănesc soarele,
Mor dimineţile în lacrima copilului.
Obosiţi,
Bătrânii îşi sapă mormântul
La marginra ogorului.
Sângele mării
Acoperă bulevardele.

HAIFA!

Nu-ţi mai aud păsările
Şi pe străzile învesmântate în tristeţe
Timpul a murit.
Orizontul se dilată de ţipete
Şi amintirile strivite-s de aripile morţii.

IRAK

Zefirul aduce mireasmă de flăcări,
Luna şterge lacrimile copiilor.
Pe eşafodul nopţii – capete verzi-
Soldaţii păşesc
Prin nisipul amuţit de spaimă
Strângându-şi în pumni amintirile.
Adiere fierbinte coboară
Peste ochii încercănaţi ai oraşului,
Vântul aduce mireasmă de sânge.

Pe ziduri se târăsc umbre,

Pământul ţipă a disperare,
În labirintul pietrei
Se târăsc şerpi lucitori.
Din abisuri se-ntorc zile
Cu ochii orbi.

TRAGEDIA AVIATICĂ DIN UCRAINA - 17 iulie 2014

IN MEMORIA CELOR UCIŞI

Peste lume e-o adâncă tristeţe,
Din oameni devenim fiare,
Rachetele morţii spintecă vieţi.
Ei se cred puternici,
Distrug la comandă,
Deasupra oraşelor
Împrăştie tristeţe şi oroare.
Doamne, fă să nu mai aibă linişte,
S-audă numai gemete de mame disperate,
Să-i ardă lacrimile copiilor ucişi!

*Poezii din volumele ,,Ţipătul planetei ,, şi ,,Zeii strivesc liniştea
MARIA OLTEANU – Bistriţa
membră a Uniunii Scriitorilor, filiala Cluj*

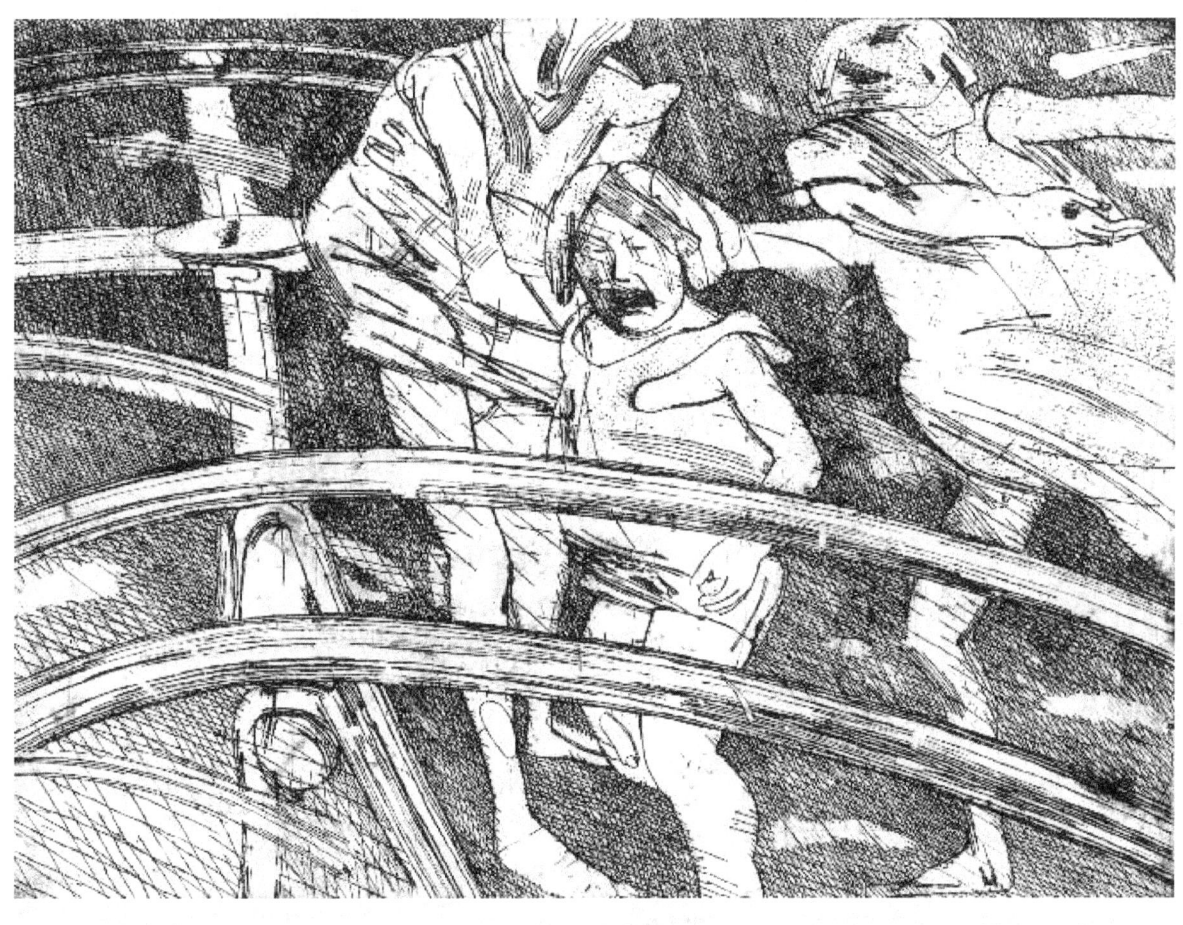
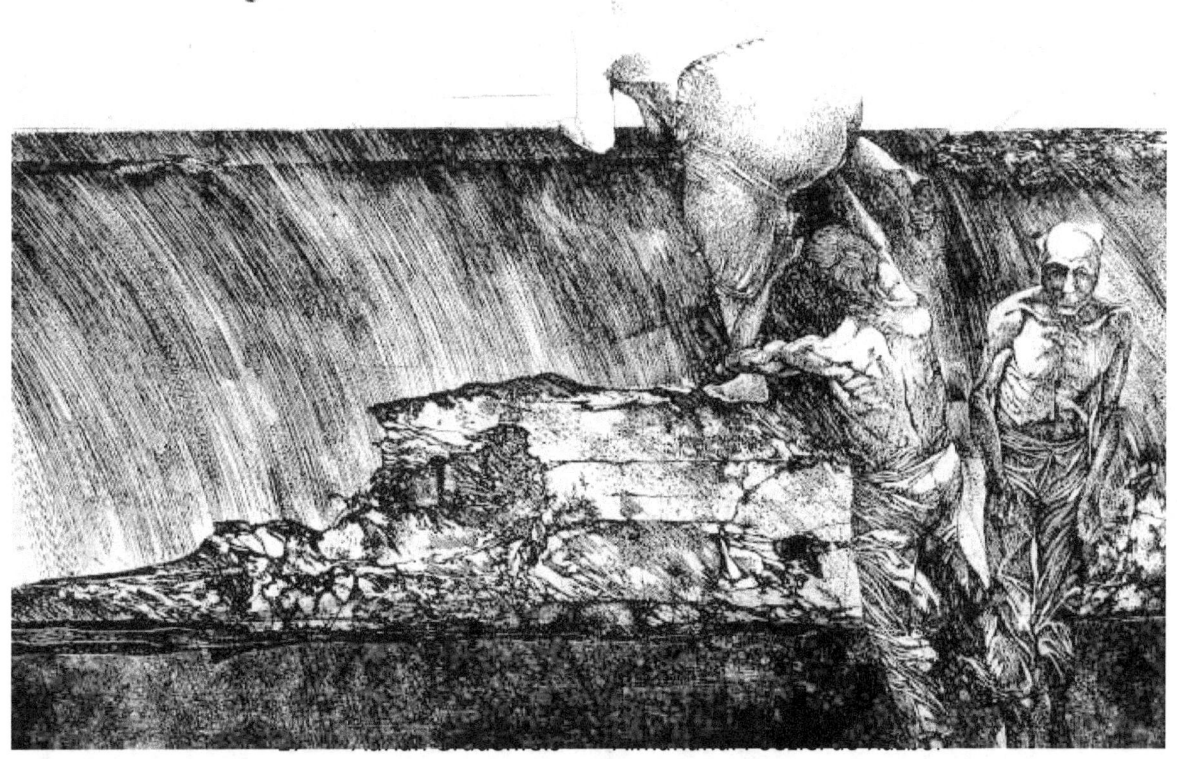

Camelia Radu

mă doare umărul pe care
ți-ai așezat respingerea lăsând-o
grea
peste munții mei mâna desface
corturi de campanie
pe locul unde în copilărie
adormeau visele mamei

talpa timpului se afundă topită
se răsfiră
suprimă

îmi iau de mână umbra
mă doare mă doare

(declarație)

înaintăm ursuzi în întuneric
cu sufletul acoperit sub za de fier
înaintăm atinși de biruință
spălăm pământul de istorii
ritmat cazon și efemer
...înaintăm

(încolonarea)

pe lada de zestre a bunicii
soldatul mănâncă
mestecă rar
în silă
are picioarele desfăcute
iar bocancii sunt rupți
sub el
visele huruie nedesfăcute
călătorind
într-un vis subteran

soldatul mestecă absent
doar pușca tresare
și timpul

(jurnal de război)

unde să mă duc
unde să respir
încotro să-mi caut un cuib
eu
călător clandestin
al nopții de odinioară?

cum să mă strecor printre tranșee
printre cenzori și imuabile legi
cu sânul doldora de mistere?

am inima de altă culoare
ochii privesc spre altceva
cu înțelegeri care scot capul
printre zăbrele și vorbe
visele mele șușotesc în altă limbă
cu alt înțeles

în care lume să găsesc un mâine
copilului din pântecele
verbului meu?

(sine)

iubita soldatului visa
în fereastră
gândul ei domesticea
depărtarea
pe care trecea cu patinele
o scrisoare fără ștampilă
fără sonor

(așteptare)

oare fragmentele mai pot iubi
mai pot face călătoria
își mai pot defini granițele
fără să le însemne democrațiile
consolatoare?
/noaptea geme sub cizma de gheață/

mai pot fragmentele să își
găsească un loc
pe care să îl numească inimă
iar locul acela să bată simțind
ritmul universului!?
/noaptea geme sub cizma de gheață/

mai pot rupturile să își coase
urmele
când jumătate sunt dincolo
de pragul făcut țăndări?

(avertizare)

...și cum stătea războiul pe umerii
întunericului
chicotind vesel
privind cu nesaț efectul puterii
troienele albe au explodat
iar asta se numește uneori pace
în ochiul olog

osia mare a cedat și fulgii de nea
au îmbătrânit în rostogolire
băuseră vinul nopții și al strălucirii

şi se umflau în frumuseţe
într-o democraţie spontană

 (contaminare culturală)

unde să te ascunzi când eşti
lipit de carnea lumii
decât într-un ţipăt prăvălit
ca o iarnă?
orice mişcare în sus sau în jos
dacă fi-va mai mare şi va trece
într-o zi va ucide

liniştea muşcă pacea rotundă
până la albul
dezvelit / speriat /ruşinat

soldatul îşi târăşte trupul greu de
noapte
pustiul îl ţine în braţe
braţul tăiat şi ochii arşi de frig
îl întreabă ceva neînţeles
el tace

ar vrea să ajungă
ar vrea să poată
ar vrea să strige
ar vrea
dorinţele îi sunt acoperite
de faldul din care nimic nu se
ridică
nimic nu rămâne

un nimb de nepăsare moale
venea ca o lupoaică

încălzindu-i rana
împingându-i trupul
în groapă
în uitare...

 (mama)

Ana Sofian

Simplu gest la margine de idee

voi pleca acolo unde soarele
înnoadă-n batiste păpădii -
semn de noroc pentru zilele
când iarna
nu ne mai dă pace și se
cuibărește molcom
în viață de parcă un
decembrie permanent mătură
lunile unui an fără să mai țină
cont de normalitate
mă întreb chiar și eu ce mai e
normal?
pasul meu pe zăpadă - o
întâmplare care se poate
șterge de vânt

ochiul meu umed - doar o
secvență de ploaie trecătoare
sărutul? briză ce spulberă în van
tot nisipul "plăjilor de aur"

și tu... poetul nopților mele
înfrigurate
un fel de perpetuum mobile care
sfidează vidul instalat
- se aude glasul fluviului plin de
crime
gheara secetei se înfige adânc în
pieptul pământului
prin care apa se târăște ca un
soldat pe front
în rest...abur nedezlipit
de tăcerile adânci...

Adrian Grauenfels

Brusc, adevărul

Iubita mea se joacă cu păpuşi
într-un teatru mic
doldora de teribile aventuri

din culise pândesc priviri
prinţese, foste zâne seduse
de acel lup incult, fioros şi brutal,
de care sunt cu toate
îndrăgostite

până ce apare vânătorul de plumb
târându-şi picioarele
şi-n puşca lui,
gloanţe adevărate..

The lose - lose situation

Eu am tras, şi tu ai tras
am gemut şi am îngenunchiat, tu
ai căzut lângă mine
am văzut brusc cerul, păsări, fum,
faţa blândă a mamei
tu auzeai acum muzici,
chemarea muezinului,
72 de fecioare suspinau pentru tine
ne priveam
nu mai era ură, răsuflam liniştiţi, eliberaţi
doi pioni într-o băltoacă de sânge
copiii mei zburdă în grădină, desenează flori
copiii tăi au arme de plastic
copiii înţeleg totul, totul

chiar şi războiul a devenit o joacă
regele mişcă nebunul, îl face prizonier
regina pune pe obraji fard negru

noi aşteptăm culcaţi în ţărâna sfântă
cineva să declare Pace.

Adrian Grauenfels

Tanger

Locul unde zuavii beau julep
tăind fumul gros de pipă
cu condeiul de os
unde cafeaua e mai neagră
decât cerul sudului
iataganele zac nefolosite
de opt sute de ani
cămile blânde vin să ceară
verde de rumegat

ziarele vorbesc despre Titanic
piloții cobora în liniște lângă
moschea albă
o imagine ideală,
profetic perfectă

fericit colț de lume
calm, liniștit
bun pentru epave

unul ca mine
care nu mai știu să înot
mă scufund lângă mal,
călătorii mă ceartă

iar a luat ancora în brațe zic
și eu rostesc DA , DA, DA

ca o femeie vrută
dar neavută.

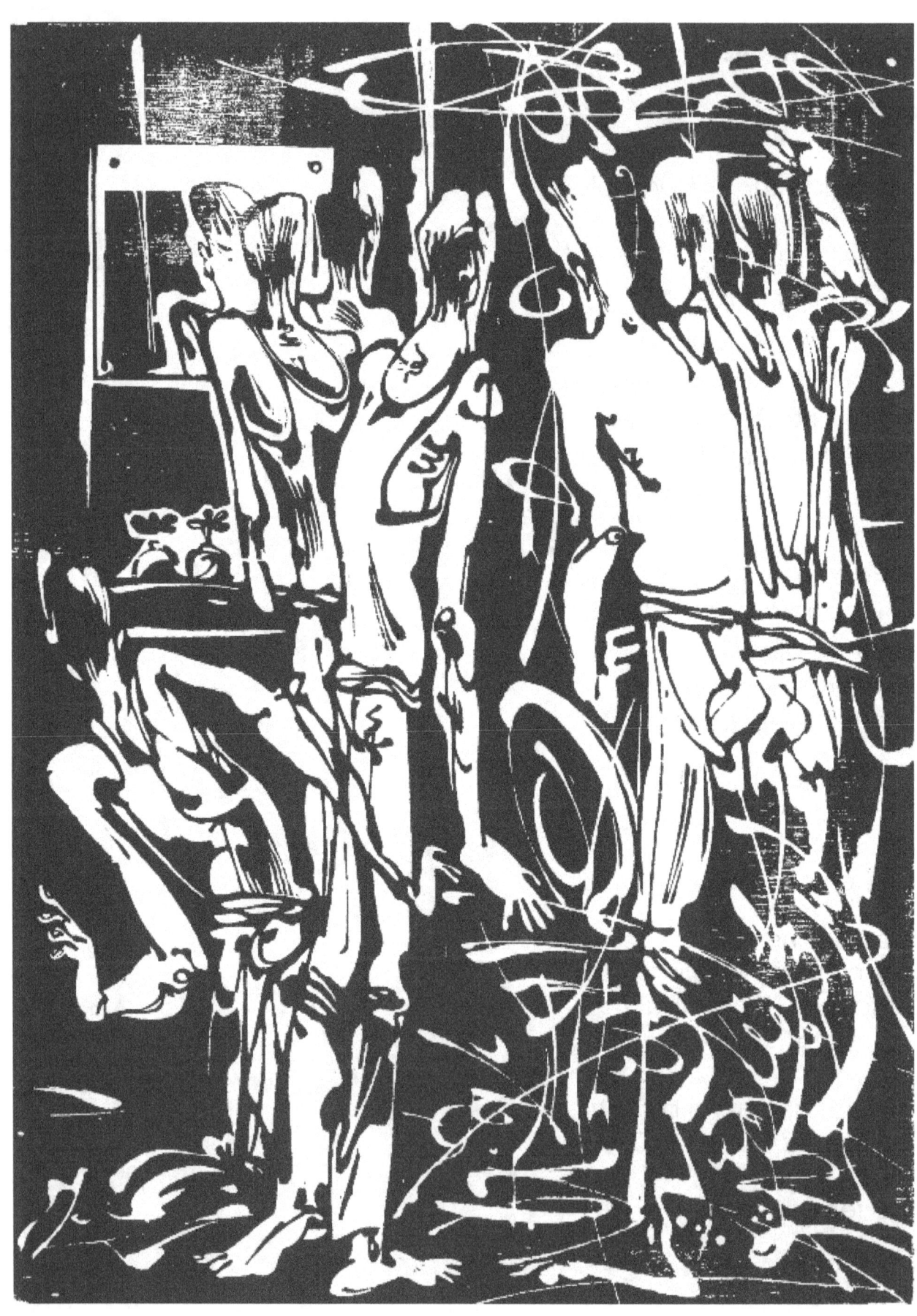

Adrian Grauenfels

VICTORIA, o naștere

O chemau Victoria cu V de la vaza în care bunicul planta bobițe de cafea, succulență și nopți de paragină. Într-o coastă de deal oile iar mușcau din câini, iar Victoria fluiera farandole pe când își dresa ciorapii să stea în dreaptă dungă, cu rujul degringolat lipit uscat de buze, ca niște labii flendurite de care îi era rușine de câte ori circula prin camera ei demobilată, fără o oglindă decentă așa cum aveau domnișoarele model pentru pictorul de ocazii și nunți aciuit în sat. Valdez îl chema, tot cu V de la Valdez sau Vasquez, sau poate că era însuși Ramirez gornistul roșcovan pe care îl iubeau mătușicile, cucoanele brodate cu voaluri verzi și ipocritele băutoare de ceai, bârfitoare femei.

Și-a turnat Victoria ceai în paharul de tablă, a pus zahăr kub care se strâmbă la hernia dizolvării în pișoarca cu pricina, apoi o sorbi cu sete. Îl văzu pe Ramirez care îi privea, fix acolo sânii, ca un X-ray de spital când ți se zice nu te mișca și ție îți vine exact atunci să strănuți, să te scarpini, fără grație, fără batistă, știind că nu ți se va întâmpla nimic rău, nimic sexual, că doar erai vegheată de maici și spadasini experți, deveneai treptat o epavă sub mașina infernală care te schimba din Victoria în Enigma. Elanul tău dispăruse, viața era făcută din mici secvențe, din bâzâit de muscă, așezat tacâmuri la masă, chiot de hamal, muget de vacă. Începuseră halucinații și metamorfoze, chipul Enigmei arăta a semn de întrebare, devenise nesigură, codată, cifrată, absentă ca la propria sa naștere când era indiferentă la dureri, chiar scotea limba la toți măcelarii din jur, nejenată de propria-i goliciune, era un prunc holografic plin de peruci, pete și neuroni care o vor călăuzi prin viață, prin drumuri irosite, o pierdere de timp zicea, cerșind țigări și puțină dragoste, dar toți îi ofereau ridicole sume sau semne ireverențioase cu degetele, un fel de pantomimă la casa de

nebuni, erau bine intenționati de fapt, vrând să o inițieze în ce va urma, adică un fel de viață, o chestie cețoasă, uneori pervers de bună, dar epiduralul îi zăpăcise mintea, dantelele cu miros de parafină și război se pliară delicate ca să-i facă loc și ei pe perna brodată de chinuri.

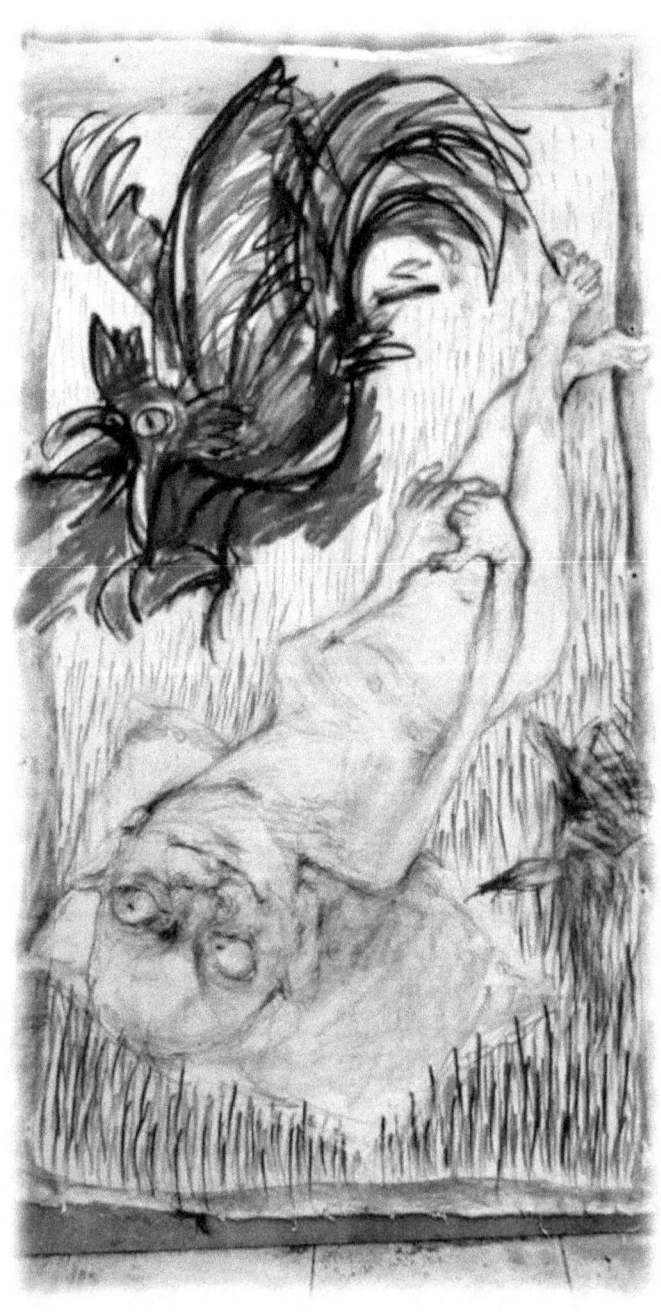

Adrian Grauenfels
Soldatul ca poet necunoscut

Există un soldat necunoscut
un mormânt plin cu medalii de argint
există olandez nevăzut, capre volatile
roti dințate tangente la muchia de cuțit
cu care tai poezia în 24
așteptând să se întâmple o resurecție
sau o cină cu o femeie frumoasă

unul din cele două gânduri invită
celălalt, cu coada între picioare
se tânguie a singurătate

Tu,
poet minor al ocaziilor transcendentale
cu 99 de cai putere în roata abia acum inventată
te admiri, narcisiac subțire
intelectual hedonist
brusc, injectat cu
senzația efemerului
scrii imediat o poezie postumă
un stih atemporal cu pilde semiprețioase
într-o linie de stil anacronică
o demonstrație pe câmpul de șah

când toți așteaptă, tu te prăbușești
te ridici și cazi din nou
te scoli și aluneci
ești un hopa mitică, un nud matematic
un nedorit și un necitit
un nimeni, un neant într-o necropolă
o nălucă fosforescentă punctată
de cuvinte albe inventate,
apoi șterse cu talpa pantofului

un dicționar exhaustiv al inutilității poetice..

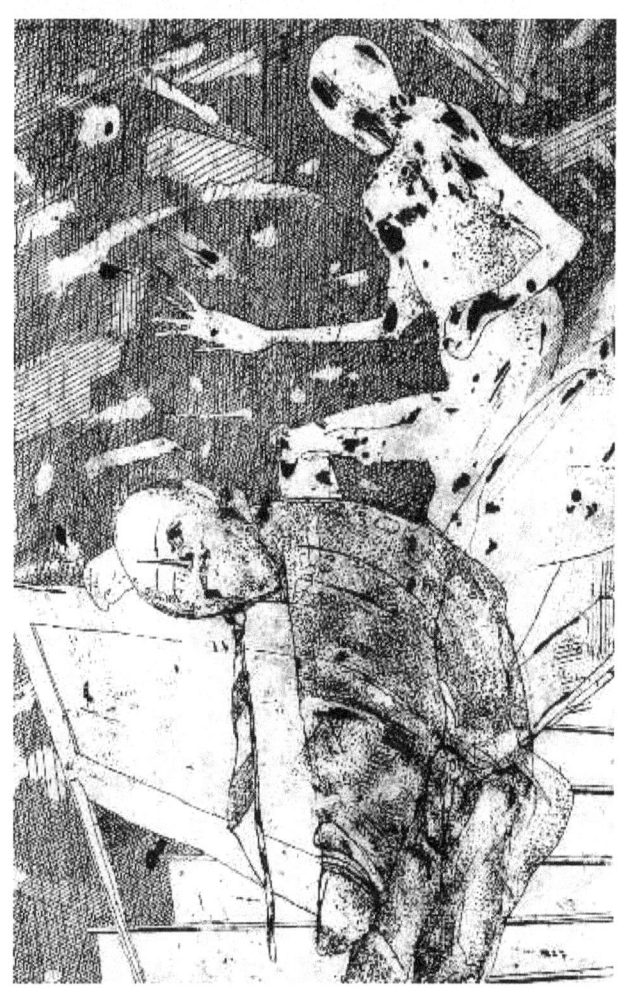

Madeleine Davidsohn

INVERS

Brațele mele nu te-au ocrotit

Eram departe.

Altfel ghiulelele, s-ar fi lovit

de trupul meu

şi gloanțele ar fi sărit în lături.

M-am încrezut în legea firii

Zadarnic mă rastesc Dumnezeirii

Ce repede se scurge vremea

 şi ne lăsați în urmă,

 cu pasul vostru de bărbați,

 născuți sub semnul,

 crâncenului Marte

Credeam că numai timpul ne desparte.

Voi creşteți, noi vă facem loc

precum e legea firii

şi mersul ei în univers

Dar niciodată, niciodată invers

HOTAR DE URĂ

Şi noi şi voi pe-acelaşi petic de pământ

Într-un război cumplit, fără de glorie

Plângând aceleaşi pietre de mormânt,

Cu-o rădăcină unică-n istorie,

Şi noi şi voi cu lacrimi şi cu sânge,

Ca să-mpărţim pământul în bucate.

Au, care mamă mai amarnic plânge?

Ni-s mările de lacrimi saturate.

Şi noi şi voi din moşi, din tată-n fiu

Hrănim cu ură pruncul ce-o să vină

Şi-n locul bobului rotund de grâu

Mâncăm şi noi şi voi, neghină.

**

"HOTAR DE URĂ" a primit un premiu în 2004 la Concursul de Poezie al poeţilor din diáspora, iniţiat de revista AGERO şi care s-a desfăşurat la Ştuttgart. Poeziile prezentate au fost adúnate într-un volum intitulat « Blestemul lui Brâncuş »

Adriana Mosciki
Scrisoare din tranşee

îți scriu toate cuvintele nerostite
cum aş fi mângaiat obrazul tău
ingrijorat în noapte
în aşteptarea mea
şi zâmbetul acela când aduni
hainele aruncate prin cameră
şi spui - doamne ce împrăştiat!
cum aş fi sărutat mâna aceea
petală pe fruntea mea
îmi amintesc nopți cu febră
mâna ta se lăsa ca o adiere şi
făcea minuni!
odată stăteau luptători în
tranşee aplecați peste patul
puştii
deasupra fum şi foc
purtau în buzunar fotografia
mamei , a iubitei, a copilului
ca o floare de viață la
butonieră
şi cuvintele scrise pe un
genunchi în ploaie sau în arşiță
de despărțire sau de dor
aşa îți scriu cuvintele nerostite,
cald şi fum
din pămînt iese moartea să ştii,
din pământ,
uneori vine legănată pe spate
de asin,
îi văd ochii mari şi negri şi
nevinovați,
parcă ar vorbi cu ochii dar îmi
spune doar
de propria lui moarte

şi să-i spui tatei că ştiu
bărbații nu plâng decât în
întuneric
îmbrățişarea lui o port în inimă
şi căldură palmei pe umărul
meu....
fii bărbat mi-a spus
şi eu sunt
uneori rîdem aici şi fumăm

ghitara am lăsat-o departe în
verde
închis în ea s-a cuibărit ultimul
cîntec de dragoste.

este o adiere uşoară de vânt
de aş vrea, aş putea auzi
marea în depărtare
dar alt sunet urechea mea
cuprinde: de tanc şi de
grenade.

azi ar fi fost un Shabat frumos
am fi râs în gura mare cu toți
dar îți scriu toate cuvintele
nerostite
le scriu în cap
le scriu în inimă
şi despre morți
numai de bine...

Adriana Mosciki

Poezii sub alarmă – Strategii

Ce spui?
doar auzi cum urcă sunetul acela în noi
înşurubat din pământ cum se lipeşte pe carne
şi-n vene şerpuit adânc şuvoi explodează cu oase!
cine se joacă acolo sus printre nori
mişcă pionii şi râde?
uite, îi văd omuşorul cum se bălăngăne
haaaa ha ha haaaaaaa şi apasă un buton!
Trăiască oraşul care nu doarme!
toate mesele în cafenea sunt parlament de război
toate pernele sunt corabie de pace!
Vin generali şi pun ceşti de cafea
croissant şi omletă cu brânză
uite ce scrie la ziar!
un chelner zâmbeşte strateg ,
vine coşul de pâine
mă pipăi
mă gust cu limba pe piele
vreau să fiu sărată şi umedă

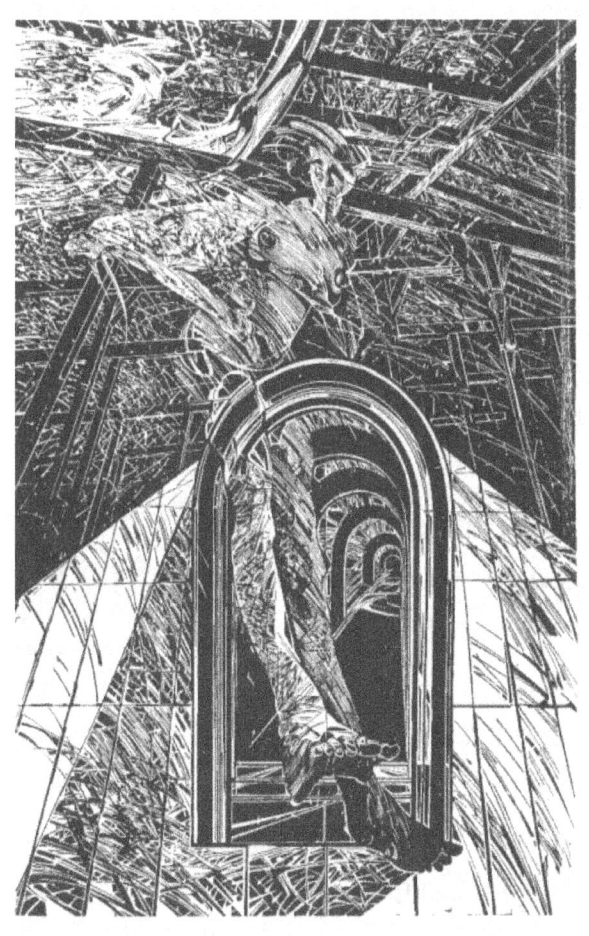

vreau să mai visez un pic
să mai plâng un pic
să alerg prin aer cu mare râs
shalom spun, salam aleicum
zâmbesc
uite scriu,
deci trăiesc?

Iris Dan

Celălalt război
De cuvinte
nici un dom de fier
nu te poate apăra
din străfunduri
de vulcani noroioși erup
lovind tot ce crește
nimeni nu scapă
mai ales copiii
ajunse la țintă
cuvintele sapă
tunele de ură și frică
ramificate ca vasele de sânge
cine se ascunde acolo?
cine o să iasă data viitoare?
ce o să ajungem ?

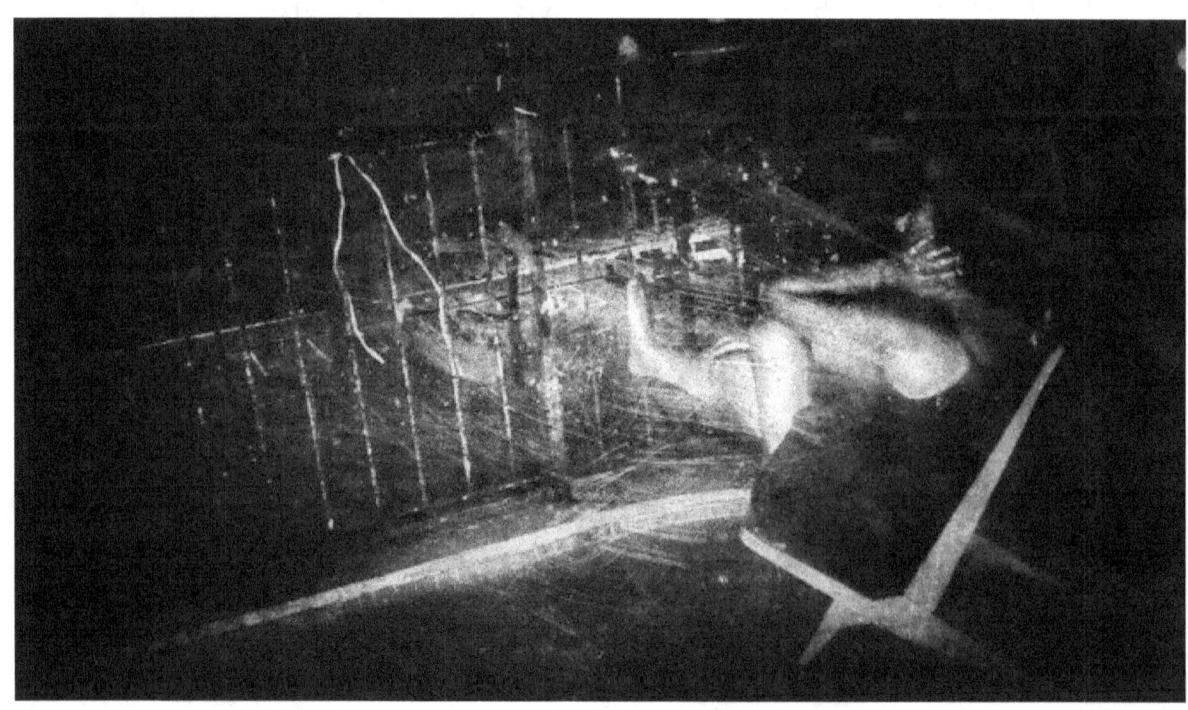

Divagațiile unui semiologist

cuvintele călătoresc prin țări și prin veacuri
ca regii în calești, ca puricii pe câini
cuvintele dorm în hanuri și-n lagăre de refugiați
cuvintele se freacă prin temple și bordeluri
cuvintele sunt arborate de cei culți și bogați
apoi când s-au uzat pasate la săraci

cuvintele cad ca semințele
în vulcanii noroioși ai memoriei
răsărind din nou ca nuferi, ca alge
ca buruieni otrăvitoare sau chiar
ca flori de plastic

cuvintele sunt uitate în poduri, ascunse în beciuri
răstignite, sugrumate, gazate, îngropate de vii
atârnate în abatoare ca hălcile de carne
până se scurge tot sângele din ele

cuvintele poartă germeni letali
cuvintele răspândesc pandemii
cuvintele cresc în neștire
strivindu-și creatorul sub greutatea lor

Cuvintele ca și popoarele cred eu
ar trebui să se uite bine în oglindă
să-și privească istoria în ochi

dar dacă ar fi să curăț cuvintele
de scamele și praful și zgura
lipite de ele de-a lungul vieții
cu ce-aș rămâne atunci?

Nu cu forme pure
nu cu scântei de sfințenie
ci cu grămezi informe de lut...

© Iris Dan
Un fel de consolare

Nu moartea e problema:
mintea se pricepe
s-o ocolească cumva

cei care contează rămân
la bine și la rău
și-ți spun ce să faci

îți rup inima
te fac să râzi
te plictisesc
cu bancurile lor răsuflate

când și când surprinzându-te
cu ceva original
câteodată chiar
izbutind să se reabiliteze

ayn miyesh
e lucrul căruia
nu-i dă mintea de capăt

cei care ieri
sau acum o viață
erau aici (șterși dar întregi)
la periferia câmpului tău vizual

iar acum n-au mai rămas din ei
decât licăre de impresii
zgârieturi pe retină
împunsături pe timpan
o voce ascuțită
un nas roșu
o pieliță ruptă

lucruri fără substanță
atârnând totuși prea greu
pentru a fi egalate de-un zero
de partea cealaltă a ecuației

de aceea poate
accepți cu atâta convingere
găsești atâta consolare
atâta plăcere estetică
în legea conservării energiei
în legea conservării materiei

© Iris Dan

Maria Sava

să nu mă naşti, mamă!

am îmbătrânit în pântecul tău
să nu mă naşti, mamă!
rogu-te, pune-mi în loc de braţe,
aripi, mamă,
şi-n loc de inimă, - un zeu

luna îmi umblă greţos prin oase
şi-mi numără coastele, mamă,
îmi pipăie sângele amorţit de spaimă
în timp ce mâinile tale tremurânde
mângâie pântecul
în care zac eu, cel ce va fi ucis,
într-un asurzitor asfinţit
într-un fel sau altul, mamă,
schimbă-mi destinul
mâinile-acestea să nu mai poarte arme
ochii-mi să nu mai vadă sânge,
să nu mai simt între dinţi gustul coclit al tristeţii
când moartea vine şi-mi seceră fraţii

străin pe la porţile altora, mamă,
să nu mă naşti
nu voi să mai fiu.

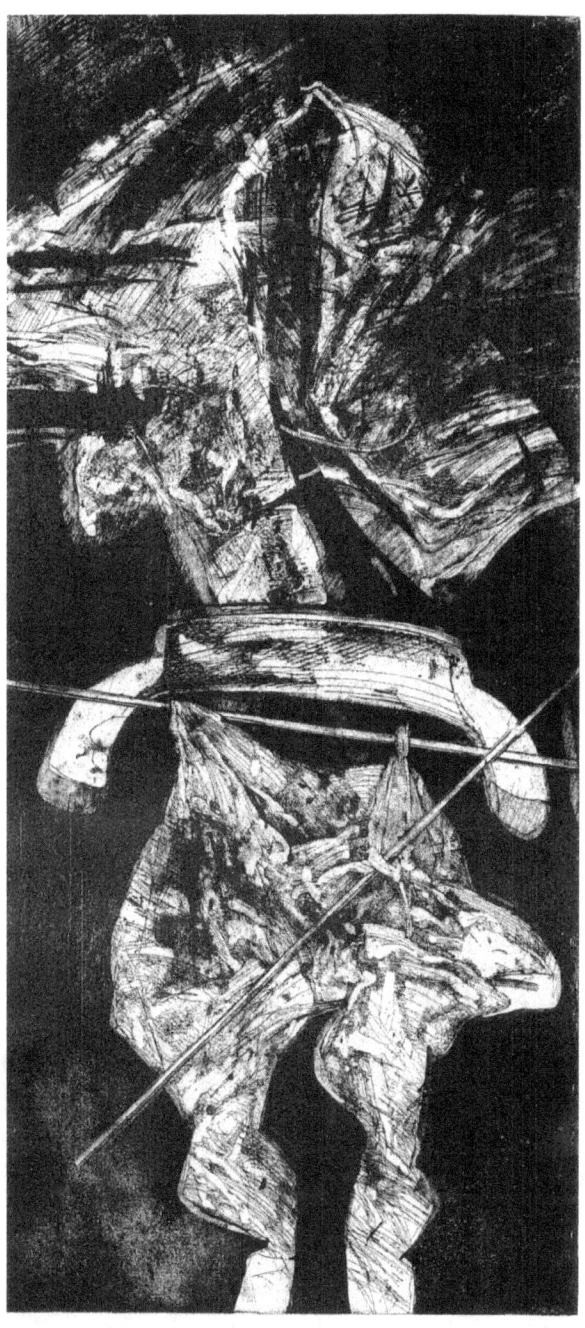

Veronica Pavel Lerner
Ajutor!

caut un colac de salvare
pentru gândurile pornite
cu înverşunare
spre zona interzisă

degeaba
strigătul se-mpotmoleşte
în urechile surdo-mute
din jur

de ce strigi
asemenea colac nu există
agaţă-te de rest

nu-l văd
firimiturile de mine
s-au băgat sub pietre

du-te atunci pe spirala
cealaltă
drumul e liber

colac de salvare pentru lumină
există
trebuie numai găsit

...numai găsit...

în tine

Să stârpim fiarele înfăşurate

Avem dreptul să iubim
ţara noastră sfântă
să-i dăruim inima noastră
pentru noi şi pentru voi
să stârpim fiarele înfăşurate în anonimat
care lansează

o ploaie de rachete peste

ISRAEL
ca şi cum pământul nostru
trebuie umbrit de semilună
în visele lor războinice.

nimic nu poate fi stârpit de la rădăcină
aerul lor nociv e în sângele lor
precum într-o eprubetă.
nici pacea fictivă
nu-i vor opri s-o ia de la capăt.
avem dreptul la timp

pentru nepoţii noştri
fără slogane.

Bianca Marcovici

Israelul Fierbe

pare ceva viu ce se zbate în
sunete emancipate surde
pe cer trec tancuri care lasă

dâre
o stare de anxietate.

aștern liniștit, ciudat
dar așa e, să îmi traversez viața
cine se sacrifică pentru noi?
din nou război pe viață și pe
moarte
nu este granița
lumea este o cocină
explozii surde la televizor, în noi
și pretutindeni implozie

Ioan Mircea Popovici

Telegrafic îți zic
cu puține metafore
și puțin miez de pâine

zeul războiului și-a adus aminte
că-i este sete de sânge
că-n haos
omul și-a pierdut omenia
și-i la un pas de-a deveni bestie
moara războiului strivește la dus
la intoarcere-i mutilează pe cei
rămași

e greu
tocmai de aceea
chiar dacă-n minte-i război
în inimă țineți pace
nu vă lăsați tulburați fraților
e loc sub soare
vindecați-vă rănile
și iertați

Liviu Aionesei

Între macii roşii...

Între macii roşii de camp
(cîmpul mare şi verde ca o
pulberărie camuflată de priviri
indiscrete), măcelul iar a
început.

E plină zi, e soare cu adevărat!

O bucurie difuză trece alene
printre arini...

Maşinăria botoasă se-ndreaptă
spre mine uruind persuasiv din
şenile.

Dar ea e din carne şi sânge.

O aştept nemişcat.

Între macii roşii de cîmp,
măcelul iar a început...

Scutul. Imagine şi sunet

Se pregătesc să sfâşie fiarele

dinţii şi ghearele şi-au ascuţit.

Îşi pregătesc cu minuţie saltul

se vor opri în voi, se vor opri in noi

ca-ntr-un cuţit...

Eva Grosz

Imnul războiului

Morți, copii orfani de părinți,
părinții orfani de copii, mame
orfane de soți, soții de prieteni,
prietenii de alți prieteni, bunicii îi
înmormântează pe toți.
Înainte de a muri și ei traumatizați
de șoc, infarct cardiac sau
cerebral bâlbâie în neștire:
sună alarma.... e război?

Moare ordinea zilei: sculatul de
dimineață, spălatul pe dinți,
periatul părului, deschiderea
geamului spre soarele-răsare,
bună dimineața la cei din casă.
Și liniștea cafelei de dimineață.
Shalom u lehitraot la plecare.
Nestânjenit de trăsnete, explozii și
alarme. Un salut jovial, care
spune: la revedere, în curând mă
voi întoarce.
Te vei întoarce ?

Mor sentimente: doar ura rămâne
– el va ucide sau îl ucidem noi...
Și așa ritualul de dans funebru va
fi mereu motivat și explicat și
serbat și declamat, cu steaguri și
lozinci, cu sunet de fanfară și foc
din infern, descris în poezii și proză

– Război și Pace
Tolstoi, a povestit, Noi am citit?

Mor visele toate.
Vise neîmplinite: vise de copii, o
jucărie dorită, poate chiar
înghețata jinduită.
Un tânăr, o tânără, o dragoste
neîmplinită, sărutul cu sfială
încercat, îmbrățișarea prea
timidă, privirea ultimă fără păcat.
Îți amintești ?
Nu s-a întâmplat.

Când totul s-a terminat, tunurile
au încetat, rafale de rachete nu
au mai luminat,
pe morți i-am numărat, pe unii i-
am îngropat, pe alții în zadar i-am
așteptat,
am așteptat, am așteptat... am
așteptat

până ...
doar durerea a rămas...
Iubire, unde ai plecat ?

ANDREI FISCHOF

SIRENELE

La noi sirenele
nu vestesc ieșirea din schimb,
nici vreo altă sărbătoare.

La noi, când sună sirenele,
porumbeii din jur
își pierd mințile,
căzând din înalturi,
împleticiți în propriul zbor,
cotrobăind prin amintiri
după drumul spre ramura de
măslin.
Ei își părăsesc în cuiburi puii
încă neobișnuiți cu umbra din
lumini,
stricătoarea,
minciuna privirilor ascunse
a mirare.
Urlet de hienă nesătulă.
Sirenele.

SOLDATUL NECUNOSCUT

Tăcute riduri lungi
Pe fruntea Galileei.
Ca pașii.

Soldat necunoscut
Ca lava fără sens
Izbucnind din iadul
Adâncului crater,

Din coasta vremii
Suntem făuriți,
Nu te frământa:
Cine ajunge primul,
Așteaptă.
Rândurile nu scad.

RĂZBOAIELE, TOATE

Războaiele noastre,
toate,
au fost pe arșiță.
Acum suntem
cu ploile în suflet și în jur:
neîndestulate războaie de biciuri
plesnind zvonul
cum devine faptă,
când iubirile dezertoare,
nesorbite
până la cântecul buzei
cupelor cu șampanie,
se ascund
în dosul tristeții: amarnica recidivă
stăpânitoare.

CÂND MOARE UN OM

Când moare un om
Ceilalți își plâng
Propria moarte

Sfârșit și început
Aceeași scânteie sunt
Precum cremenea și amnarul

Stăpână peste toate
Doar apa curgătoare
Neostoită
Nu are drum de întoarcere
La izvoare

Cezar C. Viziniuck

Jalea războiului

războiul -
omul în luptă cu el însuşi
sensibilitatea contra raţiunii -
cruntă pedeapsă a firii!
şi peste toate acestea
- nesiguranţa...

precum stele căzătoare
proiectilele se-abat peste sat
plâng copiii cu ţâţa-n gură
mor femei alăptând
pe la colţ de uliţi taţii
îşi smulg părul alb
şi-i plâng

trec în şir batalioane
trec flăcăii noştri trişti
plâng la şoldul lor gamele
plâng şi mamele-n batiste

de ce Doamne învrăjbire
de ce atâţi hapsâni pe lume
de ţi-ar da toţi mulţumire
pentru ce au...
ce fericire

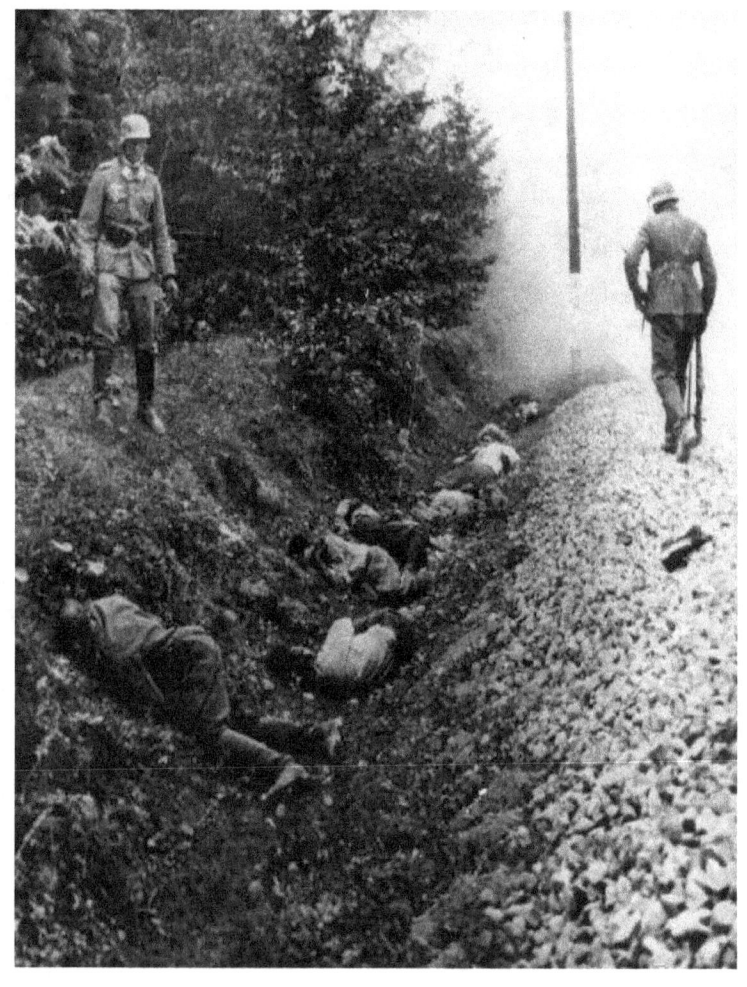

Corina Papouis

DUM VITA EST

în locul ăsta au cam de toate
tablouri cu zîmbete şi gropi
proaspăt săpate ca nişte răsaduri de primăvară
din care nu încolţeşte nimic

au teatru de păpuşi cu plâns imprimat pe bandă
şi oameni împăiaţi în poziţii fericite pe scenă şi acasă
au copii desenaţi în pîntecul mamelor cu tătici ţinîndu-i de mână
ca pe nişte mânere de lemn
au parade, covrigi şi insigne de ofiţeri îngropaţi cu ceremonii

în stânga un bărbat sărută poza iubitei cu urna soţiei pe genunchi

bunicile care croşetează pe banca din dreapta
au lumânări aprinse de jur împrejur
iar nepoţii lor îşi aşază din timp trotinetele sub autobuz

deasupra doar nori ce au învăţat cum să ţină ploaia în ei
mă întind
şi iarba se culcă sub mine
ca o femeie ameninţată cu pumnul

mă privesc de sus dintr-un colţ de cer

mai închis ca buzele noastre
te admir în oglindă făcîndu-ţi nod la cravată

când te-ai întors eu deja trăisem

ANYA RYAMA

SCULPTÂND ÎN LUCIUL STICLEI SILUETE RĂTĂCITE

de ce sunt eu când inima tresare
curbată pe o jumătate de
zâmbet
atunci când te-am trimis la
cumpărat de fragi
un copil îți ridică pumnii murdari
să te îmbie a mirosi savoarea
stia de ce...
ceața din spatele lui strănuta între
două umbre din cenușă stoarse
era cerneală din privirea ta când
scriai cu degete de înger
am băut împreună simțind
semințele ploii curgând pe obraji
ne înflorise în ochi pleoapele
curților în care alergam legați de
picior
ținându-ne de mână în
spectacolul căzut pradă înaltului
camuflat într-un repaos prea
târziu crăpat de nesomn
am întins cearșaful pe cuta lumii
suspect de albastră într-un portret

lumina din candelabrele
fracturate desena fluturi în
stomac
era roua plăcerii...
suflete pe fugă... călcâie
rătăcite...
orfane de vedere locuite într-un
sărut
era doar zarea pierdută în trăirea
existenței

ANYA RYAMA
AMESTEC DE LENTILE UMANE

Ruini de scoici plimbate pe plaje de valuri
așteptau să le deschidă
nemurirea valvele
să-și mărturisească lunii surde
mâhnirea lor tânguitoare
nebăgată în seamă

yoghini cu pietrele lunii ascunse în spirale bătute în ținte
pășeau pe cioburile lumii
trezite de țipetele vapoarelor
naufragiate în delir
rănite muribunde pe nisipul fierbinte
fără a-și dezveli tălpile să fie salvate

sirenele fluxului netezeau prora spărgătoarelor de valuri
scriind povești cu pești îmbrăcați în cămăși de forță
lăsau răsăritul pe o insulă între munții de apă și zăpezi

veșnice-n cer
pescăruși cu aripi întinse peste lacrimi de spumă

instincte primare...
amestec de liniște în furtuni de seară

galioane cu pulberi azurii cărate
în cozi de balenă
învățam să pictez pentru

consumatorii de albastru
furând culori din mare pentru
bipezi ce visează de la gât în sus
amăgiri în nuanțe de curcubeu...
mov

Riri Manor

*În războiul golfului 1991
au căzut în Israel
bombe distrugând case și
pomi.
A doua zi după unul din
bombardamente am vizitat
localitatea numită Savion unde
bombele distruseseră o grădina.*

Cadavrele copacilor

În Savion
Aripa păsării de fier
A doborât copaci.
Și copacii mă priveau
De jos în sus
Și era ciudată

Noua lor poziție
Cu frunzele verzi și sănătoase

Pătate de pământ

Și cu trunchiuri întredeschise
Ca niște ciocuri
de pasăre cerșind
Câteva firimituri de cer.

Iar înspre ceruri
Păsările căutau
Dar unde sunt ele
Ramurile de altădată?

Și în cădere
Tulpina pomilor a eliberat
Toate sevele interioare
Demonstrând diferențele
dintre noi și pomi:

Cadavrele pomilor dăruiesc
Un miros mai minunat
și mai proaspăt
Ca oricând.

Și eu am închis ochii
Și am fost
Miros curgător
Și am fost
Fără rădăcini.

*Din cartea "Pestriț" Editura
Paralela 45*

Riri Manor

Frica

În clipă în care
Frica ne stăpânește
Și Dumnezeul din miezul nostru
A plecat

Noi devenim
Pantofii care-așteaptă
În dulapul
Unei
Femei paralizate.

Eu simt că îndrăgesc din ce în
ce mai mult pe ultimul dinosaur.
Oare a înțeles ce se petrece?

Oare dinosaurii s-au încovrigat
unul în celălalt
îmbrățișându-se
în haosul lumii lor prabușitoare?
Oare a plâns ultimul
dinosaur când

s-a văzut singur pe țărm
și fără hrană?

Eu simt că pe țărmul nostru
am rămas ultimii cu
amintirea speranțelor care au
umplut odată țările
și care

s-au împuținat an după an,
guvern după guvern
ca hrana dinosaurilor..

Eu mă simt aproape de ultimul
dinosaur
prin numărul morților rămași

pe țărm.

Harry Beer

Caut iubirea...

De ce se urăsc unii oameni, de ce?

De ce se iau la harță pentru cine știe ce?

De ce nu dăm binețe unuia când e pe picioare

Dar venim cu toții la pietre funerare?

De ce puțin îți pasă când afli despre morți,

Si doar ți-aduci aminte de ura ce le-o porți?

Trăim acum în vremuri de vrajbă și venin,

Ne facem singuri viața cu vaiete și chin.

De ce punem eforturi în salvări și revenire,

Dar nu facem nimica, un act demn de prevenire?

De ce nu ne avem ca frații, fără râcă, fara pica,

Si trăim cu vrajba-n inimi, ca Grivei cu o pisică?

Caut iubirea, ea există, ea plutește peste noi,

Dar noi o ignorăm prostește, cu crime si cu război.

Dă-ne Doamne minte multă să imbrațisăm iubirea,

Altfel cumva fi tabloul, cum va arăta omenirea?

(Mariana Bendou)

La guerre :

Oui, mon ami, toujours la guerre
N'a apporté que de cris et de la poussière,
Que de malheur, des larmes et des bruits,
Des morts, des blessés et plein de barbaires…

Pourquoi est-ce que l'on prie à ce dieu
Avec des yeux sanglants et cœur de feu ?
Sauvage Mars, n'as-tu jamais assez ?
Pourquoi les innocents faut-ils payer ?

Quel soit le nombre des victimes
Pour saturer ta soif de crime ?
Où est l'amour, dis, tu l'as rencontré ?
Jaloux dieu, connaîs – tu à pardonner ?!

Războiul

Prietene, războiul nu aduce
Decât distrugere și praf, nu viață dulce;
Durere și tristețe înseamnă el, să știi,
Răniți și morți și boli și multe grozăvii!

De ce ne-om fi rugând la acest zeu
Cu inimă de foc și ochi însângerați?
Sălbatecule Marte, nesătul mereu,
De ce plătesc atâți nevinovați?

Care să fie numărul de victime
Ca foamea ta de crimă să o sature?

(traducere: Mariana Bendou)

Tu dragostea o știi, i-ai auzit chemarea?
Gelosule zeu, cunoști tu ce-i iertarea?

Leonard Ancuta

o să te înving tristețe
o să te înving și tu ai să-ți întristezi
atât de tare zilele
că ai să mori ca un șarpe
de propriul venin

o să te înving bucurești
o să înving într-o zi toate
ferestrele tale
și ele au să se deschidă când voi
trece mândru pe stradă
șutând din doi în doi metri
într-o piatră

o să te înving
o să te înving dragoste a mea o
să te dau cu capul de clopote
să se afle că-s fericit că iubesc
fără să iubesc
cum îi iubești pe cei care plâng

cum iubești victoria pe câmpul
de luptă
în genunchi

între trupurile fraților
căzuți

Luminița Cristina Petcu

În vremea ploilor

S-ar putea spune multe
despre sentimentul propriilor
limite
chiar şi oraşul îşi schimbă pielea
câteodată
şi cerul, şi plaja
suficient pentru a spori
deconcertarea
omului care pleacă în fiecare
dimineață
în excursie
privind oamenii cu mirare
cuminte şi placidă
uneori prea slabă pentru propriile
teorii.

Aşa înduri: când nu eşti de față,
nici în eternitate nimic nu curge
mai mult decât dor şi durere.
Se poate spune: mi-e dor de
vară,
de Il Rosso
sau mi-e dor de o altă lume ori
chiar de mine însămi.

Aşadar, de ştiut, de neştiut, de
visat.
De tine, ca de mine.

Hayku

*Din deal se vede
acest oraş misterios
denumit "frontul de acasă"*

(Hakusen Watanabe)

NORA IUGA

Fragment "Inima ca un pumn de boxeur"

se văd acoperişurile lumii
în palma mea curge Iordanul
urmăresc în adânc o fiinţă deose
bită
toate
nimicurile se asmut asupra deget
ului
care a uitat să arate
ai vrea să te dezvinovăţeşti
dar trece miriapodul
ai vrea să urli
dar trece miriapodul
ai vrea să fugi
dar trece miriapodul
ai vrea
- în locul viperei albe poţi folosi
dintele unui copil -
uite arena cu sori răbdători
limba învinsului măturând cocolo
aşe dehârtie
şi liniştea unui război de furnici
cum bolboroseşte apa în ţeava c
alori-ferului
cum aştept eu un semn
de la un dispărut
şi ţigara mi-aduce atâta umilinţă
de parcă aş mitui un vânzător de
durere
e un târziu plumburiu în odaie
trupul meu
trece prin normalitate

o cămilă pe străzile unui oraş
se deschid uşile
cortinele teatrelor de păpuşi
şi genunchiul urcând
se articulează ca lemnul
şi pleoapa clipeşte sonor ca o
toacă
acum ciocănitoarea în pădure
acum biletul de
tramvai în palma mea
îmi simt cheiţa între omoplaţi
răsucindu-se

o fată roşie
se aşază lângă o fată roşie
de ce se alipesc
mereu aceleaşi culori
de parcă între ele
ar trebui să izbucnească
o molimă şi un bărbat
poate fi o meduză
sau zece cireşi înfloriţi
sau un
turburător început de război
sub pielea mea trece un tren
(nevoia asta de enormitate care-
ţi înlocuieşte aventura)
piciorul meu la fel cu toate
picioarele şi mâna mea la fel
cu mâna eufrosinei cornelia a
chiriachiţei şi a olgăi dormind
de mult în muzeul familiei
în bucătăria asta nava mea clan
destină plină de bestii
lihnite care rup hălci de
lume până pun cuţitele în sertar -
am mai câştigat un război -

pot să mă culc
un câine aleargă pe stradă
cu limba roşie ca un sigiliu de ce
nu-mi trag acum pătura
peste ochi
să-mi simt răsuflarea
întorcându-se la mine
lacomă ca o gură străină

............

cu gură rotundă
unul cu gură piezişă
orizontală-n elipsă
o gură de doi sau de patru
o gură întoarsă până la demenţă

o gură de exterminare
vreau un cornet de linişte
am nevoie de urechea unui ac
sunt o cămilă
"ce faceţi cu mine şi cu
 bărbatul meu"
strigam pe marginea prăpastiei
dar nu se auzea decât gura lui
cu albe reţete de eroism.

Gabi Schuster

Nu contează ale cui sunt gloanțele

În calea mea scurtă
un copac
a înflorit copii
rupți unul câte unul

vântul zdrobitor
n-a așteptat
să lege rod
în deșertul de ruine
în focurile mocnite
în siluetele negre de fum
în bicicleta fărâmată
în pantoful fără picior
o minge aruncată
spre nimeni
spartă de glonț
ca un cap de copil
cu privirea ruptă
de spaimă
căzută-n pământ
pământul care miroase
a gloanțe
a haine arse
a sânge
a țipăt

vântule
trage tot
înapoi
fă să crească
înapoi
ce-a murit
suflă viață
și sânge în inimi
ia-l de pe caldarâm

pune-l
înapoi
în țevile de unde-a
curs
fă-l roșu și cald
înapoi
vântule
mergi pe repede
înapoi
ridică ce-a căzut
pune la loc frunzele
care-au zburat
cadavrele reci
obuzele în groapa cu
gunoi
lacrimile din pumni
gloanțele înfipte în carne
țipetele scăpate din
gâtlej
ochii plezniți în
explozii
pune la loc copiii
în floarea copacului
pune-i la loc
în timpul fără arme
în mușcătura fără dinți
în pământul răscolit între degete
la verdele ierbii
pentru rădăcina copacului
nu pentru morminte
scoate orbirea din inimi

vântule
fă
măcar tu
asta

George Almosnino
"Noaptea"

*lui Daniel Bertino în amintirea
tatălui său mort la Dachau*

I

în sfârşit noaptea peretele alb
curajul de a fi neauzit
ceasornicul desprins din lucrurile
personale milităreşte bate pasul
de la fereastră caut cealaltă
parte a străzii
izbindu-se de priviri de arborii
grei istoria, închid ochii
este doar un fragment din ce-ar
putea să fie

pe marna sub căştile de oţel
creieri goliţi de cuvânt

iată noul semnificant al omului
mi se face teamă
cine eşti tu cel pictat pe
oglindă
cel înconjurat cu linii obscene
ca un copac de care se
scarpină mutul
cel care mă îndepărtezi
m-aş resemna
nu din pudoare
nu din supunere

dintr-un întuneric mai dens
şi de fapt ziua

II

din levant spre levant
aici la adăpostul acestui drum
am suferit frumuseţea

era o piatră la un cap lustruită
cu blana unui animal
seară de seară îmi înţepa osul
frunţii
la celălalt capăt
aşchii muchii dezorientări
prea mult în puţinul
acela curgeam

şi dacă greşesc
dacă prin acest cuvânt
somnoros
pe care limba mea îl mângâie
pe care dinţii îl apără
îmi cresc risipirea
din respect pentru mine mă
închin îndoielii
îmi asortez culoarea culorilor ce
mă înghit în carnea lor
mă simt adus în ţarc pe câmpul
alăturat abatorului
unde toate gâtlejurile printre
fragmente de sticlării

III

este o rană din depărtare
este imaginea unui manechin
este lumina care plezneşte
şi eu în acest miez o deviere o
pradă

încerc să mă explic
am cuvintele
nu ştiu să le aşez
nu ştiu care îmi sunt mai
aproape

optimistă privelişte:
se deschisese o umbrelă de
soare
înainte de căderea din pom
se visa un refugiu după bucuria
izbânzii trecusem înot marea
(sau ficţiunea ei)

se tulbură ierarhia memoriei

erau păsări de trup
firul bolnav se metamorfoza
din strălucirea lui ploaia
din frica lui delirul
acolo unde lumina adună
grămăjoare de scârnă
un picior încearcă adâncimea
apei
insomnia istoriei pe un pat de
spital
când logica mai găseşte
puterea
să-şi descrie simptomul
când din sala de operaţie
curge
un fel de var o culoare
nedefinită
când ochiul naşte imaginea
trapezistei
plutind în aburi de talc
rotundă şi leneşă că o farfurie
zburătoare deasupra orientului

pe platoul înalt unde munţii se
îndepărtează
unde întinzi mâna şi mângâi
soarele
unde în piatră dospeşte
sămânţa dezastrului
se întâmplă lumea cu micile ei
nimicuri.

George Almosnino
(din volumul "Fotoliul verde"
Antologie de poezie 1971-1995)

Marius Chelaru

Despre o stea pentru rămăşiţele de conştiinţă, şi despre...

„O stea pentru păsările pământului

Cărora le-a distrus cuibul

O rafală de puşcă.

Pentru florile pe care el-au sufocat industriile

Iar pofta metalică le-a degradat culoarea

[.....]

O stea pentru rămăşiţele de conştiinţă

O stea pentru liniştea apăsătoare de după războiul stelelor

O stea pentru ultima mea vorbă

În ultima mea carte

Pentru viaţa pe care râvnesc să o continuu

O stea pentru sângele meu..."

Samih al-Qasim, Stelele tortului de sărbătoare

Samih al-Qasim, este considerat de mulţi, alături de Mahmud Darwish, Nizar Qabbani, Adonis etc., printre cele mai cunoscute nume ale poeziei de limbă arabă.

Despre Mahmud Darwish şi cărţile sale am scris de două ori în această rubrică, şi pentru că sunt elemente care îi apropie pe cei doi – deşi în politică nu au mers pe căi identice – care au fost în relaţii de prietenie (în autobiografia sa Samih al-Qasim vorbeşte şi despre Darwish – născut la 13 martie 1941, într-o familie sunită din satul palestinian al-Birwa, lângă Akā/ Acra, în Galileea Superioară). Şi din aceste considerente şi ţinând cont că provin din aceeaşi zonă şi cam din aceleaşi vremuri, voi reitera câteva din cele spuse relativ la climatul în care a scris Darwish. Anume că viaţa oamenilor din Israel şi Palestina încă nu este sub semnul liniştii, ci mai suscită controverse, conflicte,

animozități. Pe acel pământ frământat arabi și evrei împart locuri sfințite de răsuflarea lui Dumnezeu, loviți într-un fel sau altul, poartă în suflet durerea, spaima, frustrarea, speranța că pacea nu este doar o himeră pe acest pământ unde poeții scriu în ebraică, arabă, ladino dar și română, rusă ș.a.. Poate celor care își duc viața în alte locuri le este dificil să înțeleagă unde mai este „dreptatea" când oamenii mor, uneori și în numele păcii, în conflicte dar și ca urmare a unor atentate sinucigașe, azi, când acestea au ajuns să fie considerate, eronat, de unii o soluție. Trebuie să credem că atât evreii, cât și palestinienii merită țara lor, și o soluție acceptabilă pentru ambele părți, care să aducă pacea, e singura viabilă.

Creația poetului palestinian, druz, Samih al-Qasim, născut în 1939 în orașul Zarqa, atunci în teritoriile palestiniene sub mandat britanic, azi în nordul Iordaniei, dintr-o familie de druzi din Galileea – care nu a părăsit Gaza în timpul a ceea ce palestinienii numesc nakba (*Yawm an-Nakba*, „Ziua Catastrofei"), pe când el era, cum mărturisește într-o carte, în școala primară (a absolvit școala secundară în Nazaret), este cunoscută în lumea arabă și nu numai. Critica de specialitate consideră că opera sa poate fi privită prin prisma unui moment esențial „Războiul de șase zile" , creațiile dinainte diferențiindu-se prin diverse elemente de cele de după. Recunoscut de timpuriu ca un mare poet, a fost întemnițat de câteva ori pentru activitatea sa social-politică (care vizează apărarea drepturilor palestinienilor), opoziția față de unele politici guvernamentale, refuzul de ase înrola. S-a spus că și pentru opera sa, considerată cu caracter/ influență politică. Și cu aceste „ocazii" a cunoscut mai mulți lideri politici palestinieni dar și israelieni. A aderat din 1967 la Partidul HADASH – Frontul Democratic pentru Pace și Egalitate, de factură socialistă/ comunistă; a fost, ca mulți alți lideri palestinieni din acea vreme, la studii la Moscova, perioadă despre care vorbește și în autobiografia sa, *Este doar o*

scrumieră, apărută la o editură din Haifa (în care spune la început – „Nu e o autobiografie, este o încercare de a reface imagini din amintirile mele, imagini vechi, albe şi negre".

A publicat mai multe volume şi antologii de versuri. Acum a apărut şi în limba română cu o selecţie din mai multe volume ale sale, la editura ieşeană Ars Longa, în colecţia „Alif", coordonată de George Grigore, la care colaborează mai mulţi autori familiarizaţi cu ceea ce înseamnă cultura, limba şi literatura arabă.

Azi Samih al-Qasim, adept al pan-arabismului, lucrează ca jurnalist, şi este recunoscut ca unul dintre cei mai importanţi poeţi palestinieni dar şi ai lumii arabe. A lansat şi diverse inovaţii în poetica arabă, între care mai ales „sarbiyya" (nu avem exemple în această selecţie) – versuri libere sunt întreţesute cu fragmente de proză, diverse trimiteri relativ la diverse culturi ş.a.

Poezia lui Samih al-Qasim, după unii un mare poet dar, poate, un nume nu atât de mare/ „proeminent" ca, de pildă, Mahmud Darwish (alţii consideră că ţine pur şi simplu de calitatea operei, alţii cred că şi de o oarecare necunoaştere a operei lui, probabil şi pentru că a rămas, ca şi alţi druzi, în Israel, alţii că ar fi vorba despre separarea arabilor ca loc de reşedinţă/ a generaţiilor etc.), dar foarte cunoscut şi care a ajuns să fie identificată (după diverşi specialişti/ autori unii într-un siaj mai larg, cu referire la poezia arabă contemporană din zonele lovite de conflicte, cu amprentă specială în ce priveşte Palestina), drept una cvasi-sinonimă cu rezistenţa politică şi, în anume situaţii, cu naţionalismul (pan-arabismul). Sunt poeme ale sale cunoscute şi recitate pe de rost de mulţi arabi, palestinieni mai ales. Un exemplu ar fi poemul *Kafr Qasim* (după numele unui sat din Palestina de atunci), despre care un alt scriitor palestinian şi activist politic, Ghassan Kanafani spunea că este ştiut de toţi locuitorii Galileei. Şi la el, aidoma altor poeţi arabi, între temele şi motivele frecvente un loc vizibil îl ocupă reamintirea a ceva ce a

fost luat națiunii arabe, fie că este vorba despre libertate, teritorii sau viața unora, sărăcia (în *Stelele tortului de sărbătoare*, de pildă, vorbește despre „femeile gravide care-și vând/ Copiii înainte de naștere/ Familiilor bogate") ș.a. Un altul (mai rar, dar întâlnit și în poezia lui Samih al-Qasim) este părăsirea locurilor natale, exilul, cu toate apăsările, schimbările, multe mai puțin plăcute, pe care le produce – „O beduine!/ Nu te mai uita în urmă/ Căci nu există nici palmier, nici nechezat nici corzi/ Qays și Layla sunt goi pe malurile Senei/ Cu LSD-ul drept tovarăș" – *Poem capcană*), cum și felul distorsionat în care scriu (și cred) mulți arabi că este prezentată viața, felul lor de a fi și loviturile pe care le suportă în mass-media vestică, cum consideră că sunt percepuți de unii occidentali: „Știm jocul celor din mass-media/ Pricepem ce vrea «lumea liberă»/ Legată fedeleș cu legende mizerabile/ Îi înțelegem pe dușmani de la A la Z" – *Poem capcană*.

Iar un altul, mai pregnant la autorul despre care discutăm, este „tortura constrângerii", alături, în anii de început mai ales, dar nu numai, de restricțiile/ privațiunile/ nedreptățile pe care scrie că le-au suportat părinții palestinieni, arabi, după formarea statului Israel sau cel puțin dezacordul politic între arabi și evrei.

Spectrul războiului, al confruntărilor/ al conflictului continuu marchează viața cotidiană, așteptările, felul în care îți poți (dacă ai șansa asta) planifica viitorul ș.a. Dragostea este și ea sub semnul războiului („Tu ești cel care mi-a sprijinit spatele/ În fața soldaților/ M-a scăpat de gazele lor/ Batista ta parfumată/ mi-a oblojit cu crini rana/ Și mi-ai stins de pe frunte incendiile" – *Cântec de dragoste palestinian*).

Sunt, de asemenea, și elemente de livresc, nu foarte multe, dar și pomenirea unor nume de personaje care țin de religia islamică ori folclorul arab – Juha Qays și Layla, Sayfullah Al-Maslul ș.a., de locuri, de autori, de locuri mai îndepărtate (Chile,

Pablo Neruda, de exemplu – poemul *Carnavalul însângerat*).

Multe dintre poemele lui sunt scurte (are unele de câteva versuri, e drept, mai puțin în această selecție).

Am citit poemele lui Samih al Qasim, ca, de pildă, și pe ale lui Darwish, nu doar ca pe ale unui „angajat"/ „activist", „protestatar", „anti-cineva", ale unei voci a palestinienilor – deși e evidentă și această latură –, ci mai curând ca pe rândurile unui poet care aduce lumea poeziei arabe (cu temele/ motivele contemporane, uneori tonul profetic, modul de a construi tropii – unele metafore/ imagini poetice deosebite, un vocabular poetic ș.a.) alături de unele nuanțe/ elemente/ tehnici inovative pe care le-a creat.

Înainte de a-l privi mai ales ca pe o voce în a cărei versuri se oglindește apăsat și politica din Orientul Mijlociu, cu bune și mai puțin bune, am căutat să văd poetul. Și am avut, astfel, o lectură interesantă (poate a primului poet druz căruia îi apar un volum în română), legată de ce se petrece undeva, nu foarte departe de noi, citindu-i poemele și ca un om care încearcă să înțeleagă și să caute mai binele în lumea în care viețuiește.

Samih al-Qasim, Poeme, traducere din limba arabă, prefață și note: George Grigore și Gabriel Bițună, Editura Ars Longa, Iași, 2013, 126 p.

Mahmoud Darwish

PABLO NERUDA

Focul crud

Acel război! Timpul
un an și încă unul și încă
să cadă-i lasă parc-ar fi pământ
ca să îngroape tot
ce nu vrea să moară: garoafe,
apă, cer,
Spania, la poarta căreia-
am bătut, să-mi deschidă,
atunci, acolo-n depărtare,
și o creangă cristalină
m-a primit în vară
dăruindu-mi umbră și lumină,
prospețimea
luminii vechi care aleargă
cu risipire-ncântec:
a proaspătului cântec vechi,
care cere să-l cânte
o gură nouă
Și am ajuns acolo cântecul
să-mi cânt.
Și am cântat și-am povestit
tot ce-am primit cu dărnicie
dintr-ale Spaniei mâini
și tot ce mi-a furat prin suferință,
tot ce-ntr-o clipă-mi
fuse smuls din viață
și-n locul gol
doar plânsul a rămas
plânsul vântului într-o peșteră
amară
plânsul sângelui în amintire.

Acel război! Nu au lipsit lumina,
nici adevărul
nu fericirea a lipsit, ci numai
pâinea,
acolo-a fost iubire, nu și cărbuni:
a fost om, frunte, ochi, prețuire
pentru gestul de maximă-
ndrăzneală
și cădeau mâinile ca spicele
cosite
făr-să fi fost înfrânte,
era putere-adică, om și suflet
dar nu erau și puști
și acum întreb:
ce-i de făcut ? ce-i de făcut?
ce-i de făcut?

Răspundeți, voi care tăceți,
voi, beți de tăcere, visători
de false păci și false visuri
ce poți să faci numai cu furia
din sprâncene?
numai cu pumni și poezie,
păsări, rațiune, durere, ce poți
să faci cu porumbeii?
ce poțiv să faci cu puritatea și
mânia

dacă în fața ta se descompune
al lumii strugur

şi moartea
ocupă
masa,
patul,
piața,
teatrul,
casa de alături
şi se apropie blindată din
Albacete şi Soria
venind pe coaste şi prin râpe,
oraşe, râuri,
stradă cu stradă
şi soseşte
şi nu i te poți împotrivi decât cu
pielea,
stindardele şi pumnii
şi trista onoare-nsângerată
cu picioarele rupte-ntre pulbere
şi piatră

pe drumul aspru catalan,
sub ultimele gloanțe-naintând
ayy, frați viteji, către exil!

traducere: Anca Tanase

LOTCA

Angela BACIU

Bunicul
Radu îşi începea povestea aşa...
"Cândva, copile, am avut
o lotcă. Ştii tu ce
este aia o lotcă?"
Mâinile sale bătrâne frământă o ți
gare, degetele îngălbenite de
fum spuneau
parcă şi ele o poveste. Nu era trist
bunelu, doar singur.
"Copile, lotca era bucuria mea,
am fost împreună la drum,
am mâncat pământul acela
greu, m-a hrănit când mi-a fost
foame, m-a ținut în brațele ei şi m-
a apărat împotriva celorlalți; nu
a țipat, nu a fost furioasă, nu m-
a înşelat; am
crescut împreună..."

Bunelu închise ochii,
vedea parcă locurile
acelea, oraşele părăsite,
setea, dorința
de viață,
auzea strigătele de spaimă ale
copiilor şi plânsul femeilor;
mergea singur pe străzi...

"Aici a fost casa mamei mele
Elisabeta, aici a
locuit bunica mea Olga şi aici..m-
am născut eu"..

Ce vezi acum, bunelule? Ochii
nu-i mai folosea de multă vreme,
un obuz îi luase cu el
ochii şi îi duse departe, în lumea o
chi-lor frumoşi; "să scrii o carte
pentru copii", îmi zise, "să scrii
despre lotcă"

Ce mai făcea lotca ta,
bunelule?

"Ei, spunea poveşti frumoase,
cum pescari tineri prindeau
cei mai mari peşti din Dunăre
şi cum se luptau ei
cu monştrii apelor şi apoi se odihn
eau bând apa sfântă"
....câți ani ai tu, bunelule? "Să fie
vreo 96", zise...
Dar, lotca matale?
"Copile, e de vârsta ta...lotca cu
poveştile ei nu are vârstă, ce-i
drept lemnul e atât de scorojit, e
ruptă şi lovită, e singură,
dar...lotca e acasă acum."

Bunicul Radu se ridică de
pe piatra veche. Ştiam că nu mai
poate vedea Dunărea, dar o
auzea, o

mirosea, îi cunoştea toate unduirile, o simţea ca pe o femeie.

"Copile, mă duci acasă?"

Acolo e şi lotca matale, întreb?
Deschise gura,
nu ştiam dacă vroia să-
mi răspundă,
nu ştiam dacă zilele
acelea când a luptat în tranşee
n-au rămas acolo pe chipul
lui, în palmele bătrâne, când el ş
i fraţii lui s-au au despărţit
pentru totdeauna la
Turtucaia... când s-a întors
acasă ... în lotca lui...

Sorin Rosentzveig

Ultimul război –

secvenţă haiku

Clipe de pace-
în poligonul pustiu
un iepure alb

Cad Babiloane-
stâlp de nădejde-al lumii
firul de iarbă

Mereu mai tineri,
soldaţii se-adună-n cer-
încă o pace

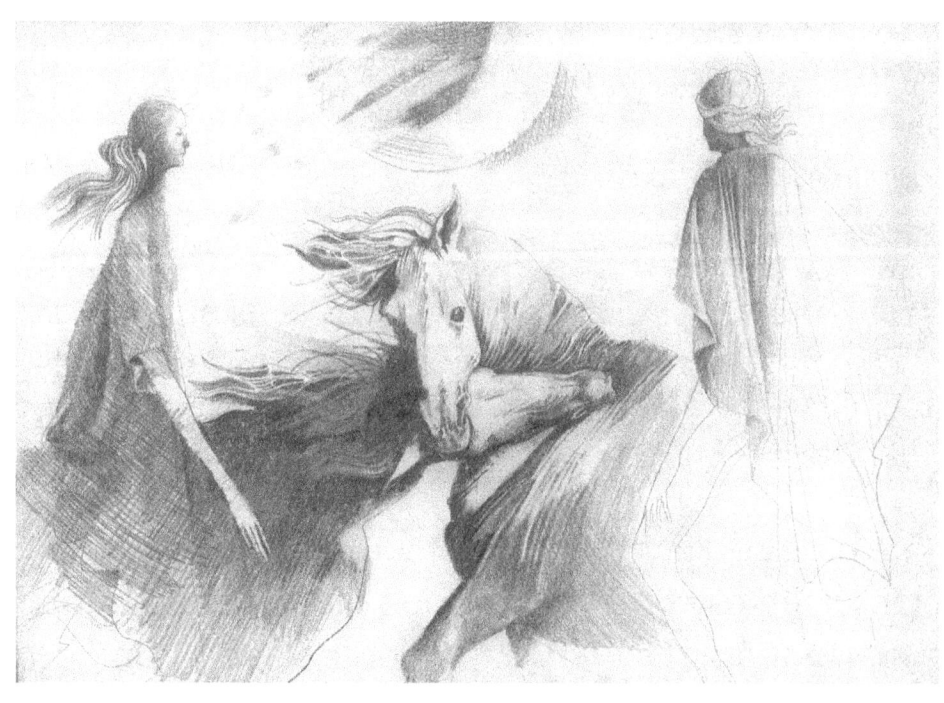

Paul Celan

Cel ce inima-și smulge din piept

Cel ce inima-și smulge din piept, trandafirul atinge,
a lui sunt petala și spinul,
lui îi așterne lumina pe talger,
lui îi umple paharul cu adieri,
lui îi susură umbrele dragostei.

Cel ce inima-și smulge din piept
și-o zvârle înalt,
nimerește la țintă,
piatra cu pietre ucide,
lui orologiul sângele-și sună,
lui vremea, din palmă, ceasul îi bate,
cu mingi mai frumoase se poate juca,
și poate de tine vorbi și de mine.

Târziu și adânc

Rea ca o spusă mieroasă noaptea începe.
Cu merele celor muți ne hrănim.
Împlinim o lucrare ce mai degrabă stelelor o lași;
în toamna teilor noștri stăm ca un roșu de steag gânditor
ca oaspeți arzători la sud.

Jurăm în numele noului Crist, să cununăm pulberi cu pulberi,
păsări cu rătăcitoare-ncălțări,
inima noastră cu scara de apă.
Lumii jurăm sfinte juruinți ale nisipului,
bucuros le jurăm,
tare jurăm, pe-acoperișuri de somn fără vise,
și fluturăm firul vremii, cărunt...

Ei ne strigă: huliți!

De mult noi o știm.
De mult noi o știm, ei și ce?
În morile morții voi măcinați făina albă a făgăduinții;
o puneți în fața fraților și surorilor voastre.
Noi fluturăm părul vremii, cărunt.

Ne-aduceți aminte: huliți!
Prea bine o știm,
deasupra noastră să cadă păcatul.
Deasupra noastră să cadă păcatul tuturor semnelor vestitoare
să vină gâlgâitoarea mare,
împlătoșata pală de vânt a întoarcerii,
ziua miezului nopții,
să vină ce niciodată nu a mai fost!
Să vină un om din mormânt.

În românește de Maria Banuș

Ana Ardeleanu
Ceva ce nu s-a sfârşit

nimeni nu-ţi observă amorul
care te îmbracă în kaki
în poza de luptă
şi te dezbracă în alb
în poza de fericire
ochiul nu rămâne floare
într-un măr etern vinovat
cu şarpele seducţiei pe tulpină
sub coroana căruia toţi am făcut
prinsoare cu viaţa
fără să ne respectăm adversarul
însăşi dorinţa de a câştiga
rămânând neclară
în imagine comună cu timpul
ce nu face drumul înapoi
nu parcurge dorinţa spre a o
răscumpăra
cu fel de fel de iluzii promise

însoţitorii nu ştiu ce să spună
trecerea lor prin mine
face tunel alb
ca o rătăcire în vis
în care nu toţi cei căutaţi sunt
bucuroşi de revedere

unii chiar manipulează ideea de
acceptare
îi ridică sau coboară rangul
cum zborul unui avion
printre norii cumulus
însă rădăcina mărului nu poate fi
smulsă
din inima rămasă de veghe
doar tulpina poate fi inelată de
ani
întărită în esenţă
ferită de fulger
prin aşezare de gând nou
în casa uterului

Markus Zusak- Hoțul de cărți
(note de lectură)

Multe roluri va fi jucat Moartea până acum, dar pe cel de narator omniscient, de paznic al focului vieții, nu știu să-l fi îndeplinit. Moartea pe post de Șeherezadă... O Șeherezadă uimită, ea însăși, de cruzimea clienților săi. Moartea spune povestea vieții micuței Liesel Meminger, actul narativ având funcția de-a mai adăuga încă o zi unei vieți trăită în incertitudinea zilei de mâine. *And a day. Forever and a day.*

Și prin acest procedeu retoric de-a pune un personaj care ar fi trebuit să semnifice sfârșitul, să desfășoare ghemul vieții până la capăt, intrăm în plin absurd. Absurdă e situația în care însăși Moartea încearcă salvarea lumii prin actul creației, prin Cuvânt. Întrucât, doar el, Cuvântul, este unicul fir ce leagă personajele cărții **Hoțul de cărți** de ceea ce se cheamă „viață". Cuvântul care ucide, cuvântul care manipulează, cuvântul care năruie o lume, cuvântul care zidește.

În *Prologul* romanului, naratoarea încearcă, „*cu toată onestitatea*", să-l pună pe cititor în temă prezentându-i un veritabil supraviețuitor în persoana lui Liesel Meminger –*hoțul de cărți* . În vremuri atât de cumplite, vremuri de război, Liesel se luptă din răsputeri să dea vieții un sens, o aparentă normalitate, trăind cu toată ființa ei tot ceea ce Viața îi oferă. Pentru că, spre deosebire de semenii săi, Liesel mai știe să vadă culori.

Pentru „naratoare" culorile sunt un refugiu din preajma oamenilor, deoarece și-au pierdut minunăția curcubeului de culori ce-ar fi trebuit să fie sufletul lor. Vremuri triste, timpul și spațiul invadat de alb, foarte mult alb despre care se spune că n-ar fi o culoare - pictorii o numesc non-culoare. Este începutul drumului către cealaltă „non-culoare"-negrul, și între ele se întinde o imensitate de gri . „*Caut intenționat culorile,* spune Moartea, *pentru a-mi abate atenția de la ei, dar îi observ câteodată pe cei rămași în urmă fărâmițându-se prin mozaicul conștientizării, disperării și surprizei. Ei au inimi străpunse. Au plămâni frânți.*" Eroina povestirii este diferită de ceilalți- e vie, trăiește viața din plin. „*Când mi-o amintesc,* ne spune „naratoarea", *văd o listă lungă de culori, dar rezonez cel mai mult cu cele trei în care am văzut-o în carne și oase.*" Mai întâi albul. Albul rece al zăpezii, al indiferenței celorlalți. Apoi, griul cerului ploios de iarnă, griul din sufletul oamenilor, griul zăpezii amestecate cu noroiul din cimitir. Doar în preajma lui Liesel Meminger putea fi văzut un adevărat curcubeu.

Povestea începe cu moartea micuțului Warner, fratele lui Liesel, în trenul de Munchen. Mama îi ducea unei familii din Molking, orășel din suburbia Munchenului, spre adopție. Prima întâlnire cu Moartea coincide cu prima *hoție*: Liesel îi fură unui

tânăr gropar **Manualul groparului** (*The Grave Digger's Handbook*), pe care acesta îl pierduse în cimitir la înmormântarea fratelui ei.

Familia adoptivă, Hubermannii, stăteau pe strada Himmel (Rai) şi ar fi trebuit să-i ia spre adopţie contra unei alocaţii. Momentul despărţirii de mama sa înseamnă sfârşitul albului. „Ziua era gri, culoarea Europei". Singura legătură a micuţei Liesel cu trecutul va rămâne cartea furată în cimitir. Fusese ultima dată când şi-a văzut fratele şi ultima dată când îşi văzuse mama. Deseori, noaptea o scotea de sub saltea şi-o ţinea în braţe. *„Privind lung literele de pe coperte şi atingând literele imprimate dinăuntru, nu avea idee ce însemnau. Realitatea era că nu prea conta despre ce era cartea.* **Era mai important ce semnifica."**

Spre deosebire de Rosa Hubermann, Hans, tatăl adoptiv, deşi, aparent, o persoană insignifiantă, era ca şi Liesel *„o întreagă listă de culori"*. Trebuia doar să ştii să le vezi. Făcea parte din familia celor care prin bunătatea sufletului duc pe umeri întreaga umanitate. Era un om valoros. Şi Liesel, omul-copil, a văzut dincolo de aparenţe. Între el şi Liesel se va crea cea mai puternică legătură ce poate exista între două suflete nobile înecate în mii de culori.

Pe strada Himmel, Liesel îl întâlneşte pe Rudy Steiner, admirator al lui Jesse Owens cel care la Olimpiada din 1936 a câştigat patru medalii de aur la alergare şi căruia Hitler a refuzat să-i strângă mâna pe motiv că era negru, deci nu era om. Şi Rudy Steiner a fost atât de impresionat de palmaresul lui, încât într-una din zile s-a furişat în bucătărie şi s-a mânjit cu un strat gros de cărbune pe faţă, apoi a alergat pe stadionul Hubert Oval încercând un joc magic prin care oferea idolului său strângerea de mână refuzată de Hitler. Se metamorfozase în Jesse Owens, cel plin de glorie, ovaţionat de mulţime şi căruia i se recunoştea statutul de om, în ciuda faptului că nu avea pielea albă. În urma acestui episod, Rudy primeşte prima lecţie de rasism de la tatăl său. Era lecţia de supravieţuire într-o lume schimonosită, absurdă, în care nazismul luase amploare.

Cu timpul, Liesel începe să se integreze în familia Hubermann. Cel care i-a fost călăuză şi îndrumător a fost tatăl adoptiv, Hans. Noapte de noapte, Liesel are coşmaruri cu chipul frăţiorului său mort. Trecutul o trăgea spre sine şi singurul lucru care o lega de trecut era **Manualul groparului**. Şi pentru că nu ştia să citească, Hans o ajută să pătrundă taina obiectului magic numit: „carte". Să-i facă accesibil conţinutul şi, astfel, să-i alunge spaima de necunoscut. *„Privind în urmă, Liesel îşi dădea seama cu exactitate la ce se gândea papa al ei când a scrutat prima pagină din* **Manualul groparului**. *A constatat dificultatea textului şi a realizat repede că o astfel de carte e departe de a fi ideală. Erau acolo cuvinte cu care şi el avea*

probleme. Să nu mai vorbim de morbiditatea subiectului. Cât despre fată, avea dorința bruscă de a o citi, astfel încât nici nu încerca să înțeleagă. La un anumit nivel, probabil, voia să se asigure că fratele ei fusese îngropat așa cum trebuie. Indiferent de motiv, foamea de a citi acea carte era atât de intensă pe cât putea simți un copil de zece ani."

Din acest moment Liesel descoperă forța **Cuvântului**. Mult mai târziu, când va începe să scrie cartea vieții sale, va nota: *"N-ai crede, dar nu școala a fost cea care m-a ajutat atât de mult să citesc. A fost papa. Oamenii nu îl cred foarte deștept, și e adevărat că nu citește prea repede, dar am aflat curând că scrisul și cuvintele chiar i-au salvat viața cândva. Sau cel puțin, cuvintele și un bărbat care l-a învățat să cânte la acordeon..."*

Și lecțiile de alfabetizare ale lui Liesel se petreceau noapte de noapte, când acele ființe hidoase, numite coșmaruri, veneau să-i bântuie somnul. Pivnița devenise camera secretă, un fel de Shamballa în care Liesel pătrundea taina cuvintelor. Însă bucuria cea mare a fost atunci când, la Crăciunul lui 1939, Liesel a primit cadou două cărți. Învățase să citească și să scrie. Descoperind scrisul s-a gândit că așa ar fi putut să mai afle ceva despre mama sa de care-i era în continuare dor. Și a început să-i scrie scrisori. Scrisori moarte pentru că nu ajungeau la destinație. Pentru că acele cuvinte, care ar fi trebuit să ajungă la sufletul mamei sale, mureau înainte de vreme. Cuvintele primesc viață de la cel care le așterne pe hârtie, dar dacă nu sunt citite de cineva cu sufletul, mor. Așa erau vremurile. Anul 1940 era anul unei lumi absurde când oamenii îl sărbătoreau pe Fuhrer aprinzând imense ruguri de cărți în onoarea lui, în vreme ce Moartea bântuia prin întreaga Germanie. Liesel descoperă încă o dată forța cuvintelor. De astă dată puterea lor de-a ucide. În jurul acelor imense focuri de pe străzile din Molching aude cuvântul *comunist*. Îl mai auzise cândva când tatăl său a dispărut de acasă și din acel moment viața ei a căpătat alt sens. Acum știa că acele ruguri de cărți erau încinse cu scopul de-a ucide Cuvântul, de a-l deforma, de a-l transforma în scrum. Și-n mintea ei a încolțit un gând pe care l-a pus în practică. A decis să salveze Cuvântul. Hoțul de cărți a recidivat! A scos din jarul mocnit o carte pe care a ascuns-o la piept. *"Cartea părea îndeajuns de rece pentru a putea fi strecurată sub uniformă. La început a fost caldă și plăcută la piept. Dar, când începu să meargă, cartea se încălzi. Când a ajuns înapoi la papa și la Wolfgang Edel, cartea începuse să o ardă. Părea că se aprinde. Amândoi bărbații priviră în direcția ei. Ea zâmbi. Îndată ce zâmbetul i se stinse pe buze, simți altceva. Sau mai exact pe **altcineva**."* Era cea de-a doua carte din viața ei: **Ridicarea din umeri**. Biblioteca ei prindea contur: **Manualul groparului**-furată, **Câinele Faust** și **Farul** - primite în dar de Crăciun și acum, **Ridicarea din umeri** -din nou, furată.

Şi nu după mult timp a apărut şi a treia carte. Mergea săptămânal acasă la primar să ia rufe la spălat. Nevasta primarului a primit-o în bibliotecă, unde Liesel a rămas, pur şi simplu, uimită de acel adevărat sanctuar al Cuvântului. Aşa ar fi trebuit să arate Raiul: „*Peste tot cărţi! Fiecare perete era căptuşit cu rafturi supraaglomerate, dar impecabile. Abia dacă se zărea vreun tablou. Erau stiluri şi mărimi diferite ale literelor pe cotoarele cărţilor negre, roşii, gri şi de toate culorile. Erau cele mai frumoase lucruri pe care Liesel Meminger le văzuse vreodată.*" Însă, Cuvântul se afla în mijlocul întinderii nesfârşite de spaţiu gol, de lemn. Cărţile erau la kilometri depărtare."Doar Moartea era omniprezentă. Nimeni nu le iubea şi nu le mângâia. Rămăseseră aşa, de când fiul primarului murise şi nimeni nu mai găsea timp şi dragoste pentru ele.

Viaţa de pe strada Himmel părea să curgă într-un soi de normalitate. Până a apărut el. Luptătorul. Boxerul evreu ce nu-şi mai avea locul în Germania nazistă a Fuhrerului.Un nenorocit, lihnit de foame şi înfricoşat, care spera să scape de ea, de Moarte. Singura lui avere era o valiză cu câteva lucruri şi-o carte. Şi singura lui speranţă era arianul Hans căruia, cândva, tatăl său îi salvase viaţa, murind în locul lui. Şi Hans promisese că-şi va răscumpăra darul oferindu-l atunci când cineva din familia lui ar fi avut nevoie.

Şi Liesel şi Max Vandeburg, evreul, erau doi abandonaţi, doi rătăciţi ai soartei. Pe Liesel mama sa o abandonase în familia Hubermannilor. Şi Max era al nimănui. Germania, patria în care se născuse nu-l mai dorea: îl abandonase lui Hitler Îi cerea moartea în schimbul fericirii poporului arian. Şi acum Max, având drept bilet de liberă trecere însăşi condamnarea sa la moarte, cartea Fuhrerului, **Mein Kampf**, mergea să ceară ajutor lui Hans Hubermann. Îi lega prietenia lui Hans cu tatăl său şi un acordeon care aparţinuse evreului neamţ, Erik Vandeburg, mort în Primul Război Mondial întru apărarea patriei sale, Germania.

Lucrurile se schimbaseră. Acum, patria cerea sângele tuturor evreilor. Hans Hubermann nu putea să uite că un evreu îl învăţase să cânte la acordeon şi-i salvase viaţa. Max, fiul lui Erik Vandenburg, avea 24 de ani în 1940. Crescuse la Stuttgart, de la doi ani rămânând orfan de tată. Un adolescent care crescuse pe stradă asemeni tuturor orfanilor şi care învăţase lecţia supravieţuirii, apărându-se cu pumnii. Şi cel mai bun prieten al său fusese arianul Walter Kugler. Ei, care se bătuseră bărbăteşte, cu pumnii pe stradă, au devenit apoi cei mai buni prieteni. Dar a venit 9 noiembrie. *Kristalnacht.* Moartea a avut foarte mult de lucru. Iar Walter Krugler n-a putut decât să-şi ajute prietenul să plece la Molching spre a fi ascuns de Hans Hubermann. Pivniţa Hubermannilor îl adopta acum şi pe cel de-al doilea orfan.

Întâlnirea dintre *hoțul de cărți*, copilul abandonat al arienilor, și Max Vandenburg, fiul evreului mort în război, hăituit spre a fi trimis în lagăr, dă o nouă turnură romanului. *„În timpul nopților, și Liesel Meminger, și Max Vandenburg demonstrau asemănarea dintre ei. În camerele lor separate visau coșmarurile și se trezeau, unul cu țipăt în cearșafurile inundate și altul să respire lângă focul mocnit."*

Biblioteca lui Liesel sporește cu un exemplar în februarie 1941, când împlinește doisprezece ani: primește în dar **Oamenii nămolului**. Max nu avea ce să-i dăruiască. Singura carte pe care o adusese cu sine era **Mein Kampf**. A decis să-i facă și el un dar lui Liesel, așa că i-a scris el o carte. A scos pagini din Mein Kampf, le-a vopsit în alb, apoi a scris propria poveste: **Omul aplecat asupra mea**.

Între timp, Liesel învăța lecția supraviețuirii împreună cu prietenul său Rudy cu care descoperise ce mult însemna să fii iute de mână pentru a-ți face rost de mâncare. Într-una din expedițiile lor, Rudy salvează Cuvântul de la înec. Cândva, Liesel îl salvase din foc. Acum, Rudy Steiner se aruncă în apele involburate și reci ale Amperului în care o carte plutea vertiginos la vale. Era **Omul care fluieră**, cartea pe care Liesel o primise în dar de la Ilsa Hermann, nevasta primarului. Fiind de față, Moartea ar fi putut în orice clipă să-și ia tributul. Însă n-a mai rezistat să-l vadă încă o dată pe *hoțul de cărți* în genunchi lângă un trup neînsuflețit. Era prea mult pentru ea. Până la urmă, „orice moarte are o inimă." Și în definitiv, trebuia să continue povestea...Mai ales că Liesel a înțeles cât de mult o iubea Rudy, dacă nesocotise pericolul morții de dragul ei. *„Trebuie să o fi iubit atât de incredibil de mult! Atât de mult, încât nu-i va mai cere niciodată ca buzele lor să se întâlnească și va intra în mormânt fără ca acest lucru să se fi întâmplat."*

Acest episod pe care Moartea îl povestește cuprinsă de emoții dovedește că oamenii de fapt construiau o lume a absurdului care până și pe ea o depășea. Ca orice narator care se respectă și vrea să țină firul povestirii din scurt, Moartea a venit și cu unele lămuriri.

„În mod cert, spune ea, am avut câteva raite de dat în acel an, din Polonia în Rusia, în Africa și înapoi. Ați putea argumenta că dau raite indiferent ce an este, dar uneori omenirea adoră să agite puțin lucrurile. Au făcut să crească producția de cadavre și, implicit de suflete care se eliberau(....)Din când în când , aș vrea să pot spune ceva de genul: „Nu vedeți că am deja mâinile ocupate?"Dar nu fac asta niciodată. Mă autocompătimesc în sinea mea, în vreme ce îmi văd de treabă și, câteodată, sufletele și cadavrele nu se înzecesc, ci se înmiiesc."

Şi Hitler s-a dovedit un Stăpân al Morţii deosebit de neînţelegător. Cu cât îşi făcea treaba mai repede cu atât îi dădea mai mult de lucru.

Între timp, Liesel se întoarce în Grande Strasse, la locuinţa primarului şi fură o altă carte: **Purtătorul de vise o carte despre un copil abandonat care voia să se facă preot**. De data asta n-o mai fură pentru ea, ci pentru prietenul său, evreul, ascuns în pivniţa din strada Himmel. *"Îi dăduse* **Purtătorul de vise** *lui Max, ca şi cum numai cuvintele l-ar fi putut hrăni."* Cartea era o antiteză a **Omului care fluieră.**

Între timp Moartea nu mai pridadea să adune la suflete. *"Le-am purtat în degete ca pe valize, spune ea. Sau le-am aruncat pe umăr. Numai pe copii i-am dus în braţe."* S-a declarat învinsă de atâtea suflete pe care trebuia să le culeagă. Era prea mult pentru ea. Oamenii se dovediseră mult mai nemiloşi decât ea şi bombele cădeau secerând zeci de suflete de copii şi adolescenţi. Erau copiii nevinovaţi ai Germaniei care nu reuşeau să înţeleagă ce păsări atât de vorace zburau pe cerul ţării lor. Şi asta, în timp ce la Auschwitz alte suflete o aşteptau înnegrind cerul. *"Pentru mine, povesteşte Moartea, cerul era de culoarea evreilor(...)Erau trupurile frânte şi duioase inimi moarte...Toate erau uşoare precum cojile de nuci. Cerul era plin de fum în acele locuri. Miros ca de cuptor, dar totuşi atât de frig! mă înfiorez când îmi amintesc-şi încerc să uit."* Copleşită, Moartea face lucruri nefireşti. Îl invocă până şi pe Dumnezeu să aibă milă de oameni. Că ei nu mai aveau milă unii de alţii. *"Chiar am sărutat câţiva pe obrajii obosiţi, otrăviţi. Am ascultat ultimele lor strigăte întretăiate. Cuvintele lor franţuzeşti...Erau francezi, erau evrei şi eraţi voi."*

În Molching bombardamentele se îndesesc, pe măsură ce războiul se apropie de sfârşit, iar trupele SS caută ţapi ispăşitori răscolind pivniţele cetăţenilor. Max decide să plece pentru a nu aduce condamnarea la moarte Hubermannilor. Visează să poată ieşi din iadul războiului şi să ajungă în America.

Liesel Meminger începe să se simtă tot mai singură după ce şi Hans Hubermann este luat pe front, la un spital militar din Viena. Primeşte de la Rosa Hubermann cadoul lăsat de Max înainte de plecare- o altă carte scrisă de el pe paginile albite din **Mein Kampf**. O intitulase **Scuturătoarea de cuvinte**, carte în care Max adunase cele mai semnificative întâmplări din viaţa ei.

August 1943. Războiul se apropie de sfârşit. Convoaiele de evrei ce mergeau către Dachau şi către Auschwitz deveneau tot mai dese pe străzile Molkingului. Ceea ce Liesel sperase să nu se întâmple, se întâmplase: Max era într-unul dintre aceste convoaie. Redau în final capitolul în care este surprinsă ultima întâlnire dintre Max şi

Lisa. Tulburătoare pagini. Din nefericire, omul este predestinat să uite. Chiar și propria istorie. Dovada? Se tot repetă.

Autor: Maria Sava

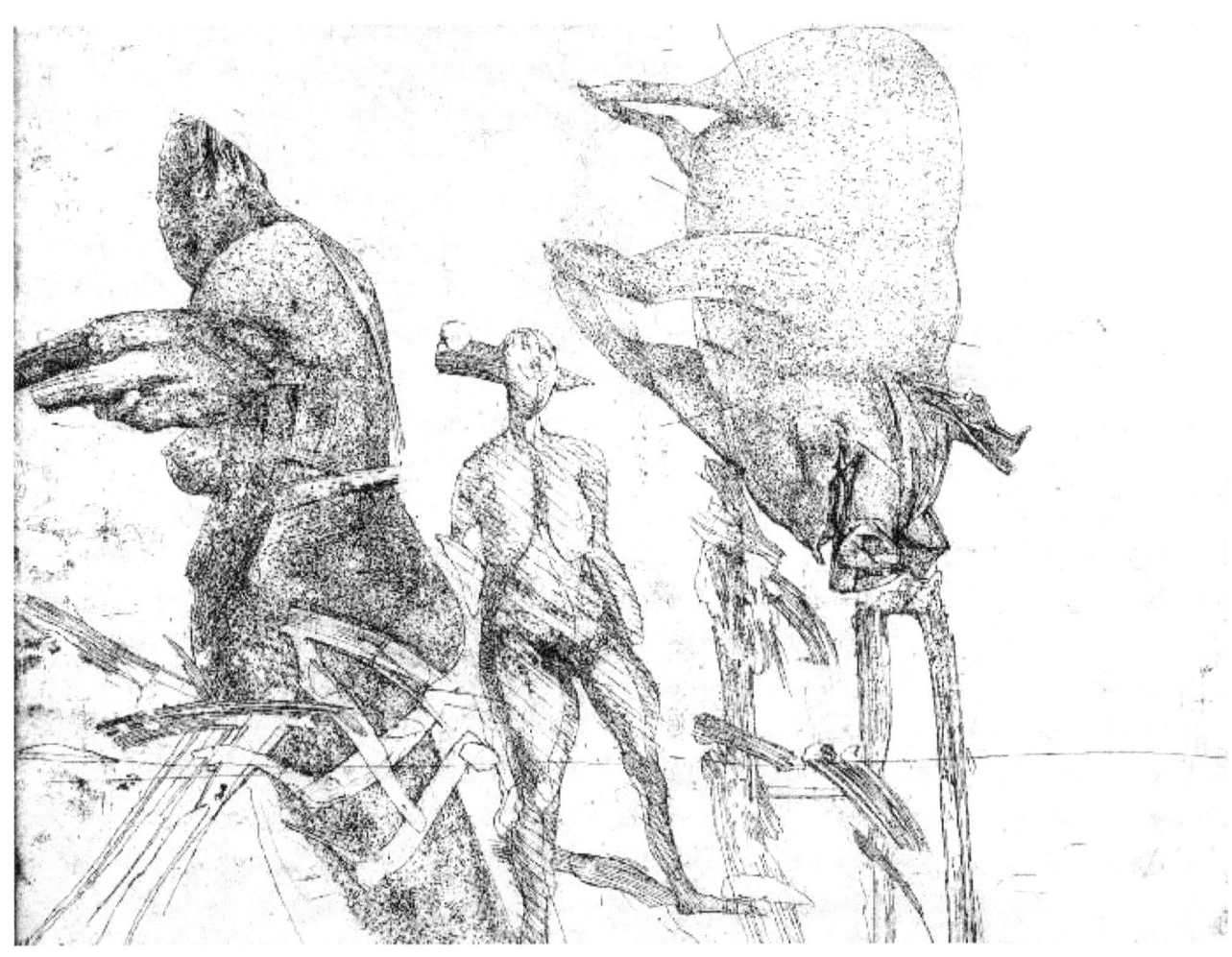

Amalia Gorki
Arderea Troiei

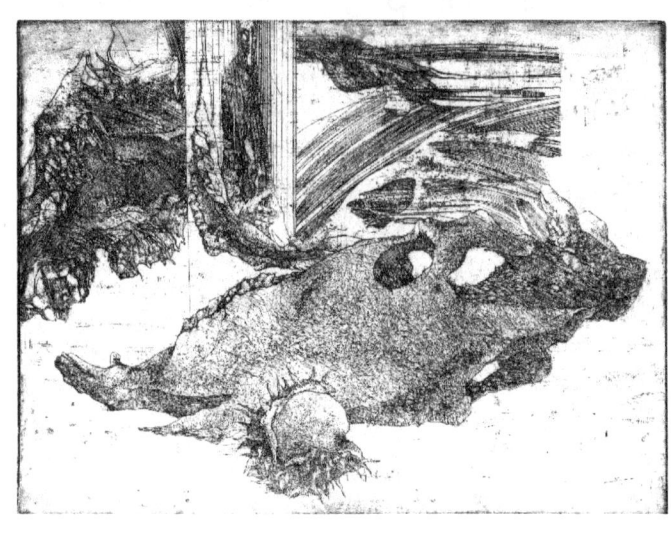

cârduri roşiatice
ziua spitalelor goale
sufletele au fugit
în tovărăşia silfului
au rupt uşile din balamale
eu ?!

Eu sunt un portar nevrednic
n-am putut să le opresc
când am văzut toate camerele
aprinzându-se de fuga lor
am început să spun din "arderea troiei"
şi-au ars din temelii spitalele
de fugă şi de bun-rămas
eu recitam în continuare
buzele mi se mişcau pline de febră
si eram proaspăt ras
pentru o sărbătoare tăinuită

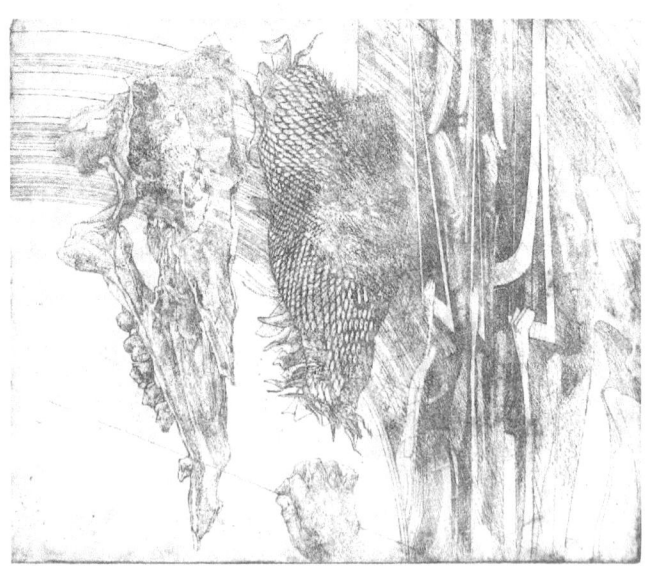

şi am rămas singur
într-o clipită
stăteam la poarta aceea
poarta tuturor spitalelor
şi mă bucuram
ca un pui de nobil
care scapă de straiele scumpe
se aruncă
în câmp
şi-şi umple inima cu lucernă

Cine m-a văzut scriind

Amalia Gorki

Cine m-a văzut scriind
scrisori cu miros de oțel
m-a cunoscut

glontele încearcă mereu
apele minții
cu piciorul gol
durerea...
am auzit
că este surdă

poate doar un fâșâit ușor
de balet
de balerini uzați pe scenă
de piciorușe împăcate
cu verdele ierbii

durere surdă
la strigătele tale
când o strigi să-i spui :
durere, împacă-te cu mine !
Ea - nimic.
Țeapănă ca evantaiul
din mâna unei gheișe moarte.

Scrisori cu miros de oțel au scris
mulți

dar eu sunt unul dintre aceia
care le-a supraviețuit

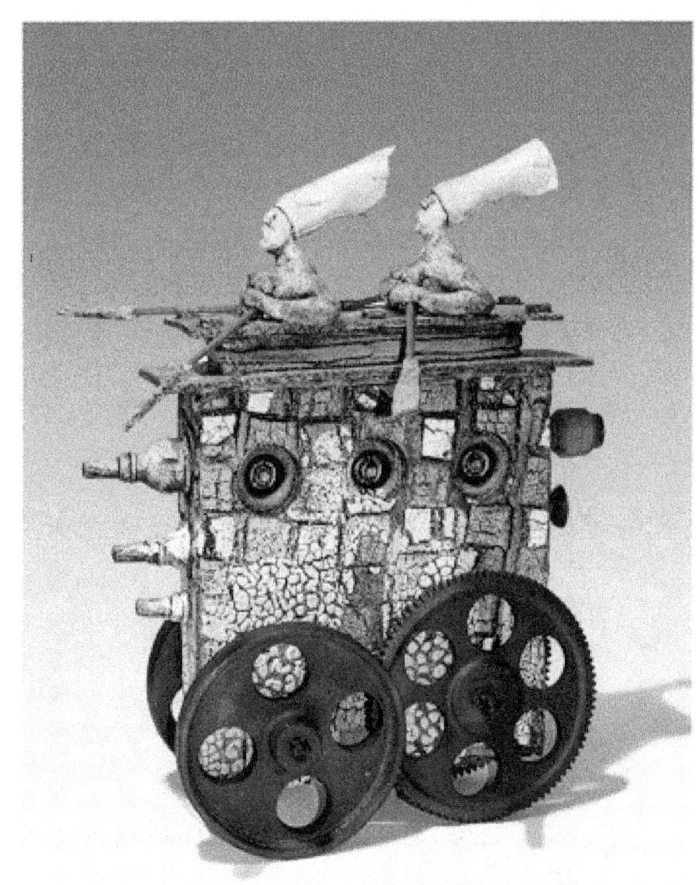

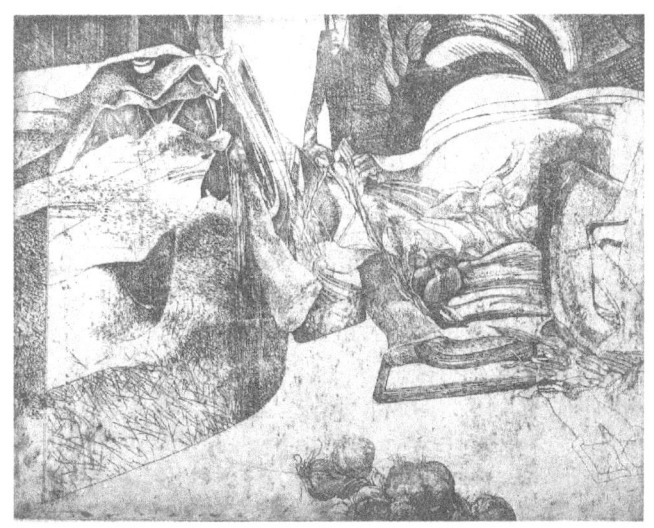

Lucia Daramus

Lumina

Am văzut ca Daniel am văzut
cerurile deschise
îngeri coborând şi suind
limbi de lumină alunecând
peste poporul lui Israel
în ziua de Hanukkah

Am văzut, am văzut, am văzut....
lumina în templu
Menorah a luminat
zile opt fără ulei
l-am văzut pe Anthiohus
înfrânt.

Am văzut ca Daniel am văzut
lupta lui Israel
copii şi mame murind
dar lumina a învins
în cer şi pe pământ

*Lo V'hail V'lo V'koah ki
Im B'ruhi* *

*(nu forţa, nici puterea, ci spiritul învinge)

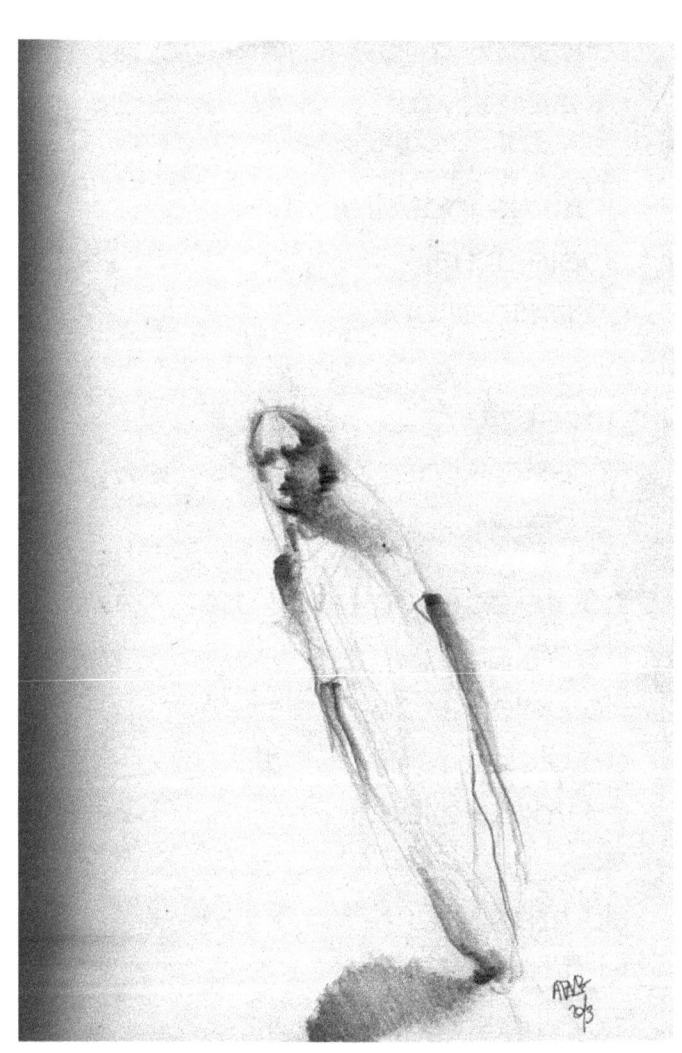

Silvia Bitere
VĂ MULȚUMESC!

Din moviliță apare un om gri care așteaptă
parcă să te întorci cu o scrisoare de adio de pe front
sau ce spuneai tu de un telefon în noapte
unde războiul e veșnic treaz și copiii joacă într-un film mut
marlon brando îmbătrânește în scenariu și dispare
în lipsă de efecte speciale
femeile construiesc tancuri
și grenadele ni se aduc
pe o tavă de mere
le servim
simt cum afrodisiacul
îmi inundă ființa
moartea se așterne cu aripi de fluture în stomac
la prima dragoste
la primul mers pe bicicletă
și nu mai știi
și nu mai apuci să spui te iubesc
te iubesc rămâne un secret între lacrimi
fără stop cadru
se trage cortina cu inițiale
ăștia suntem

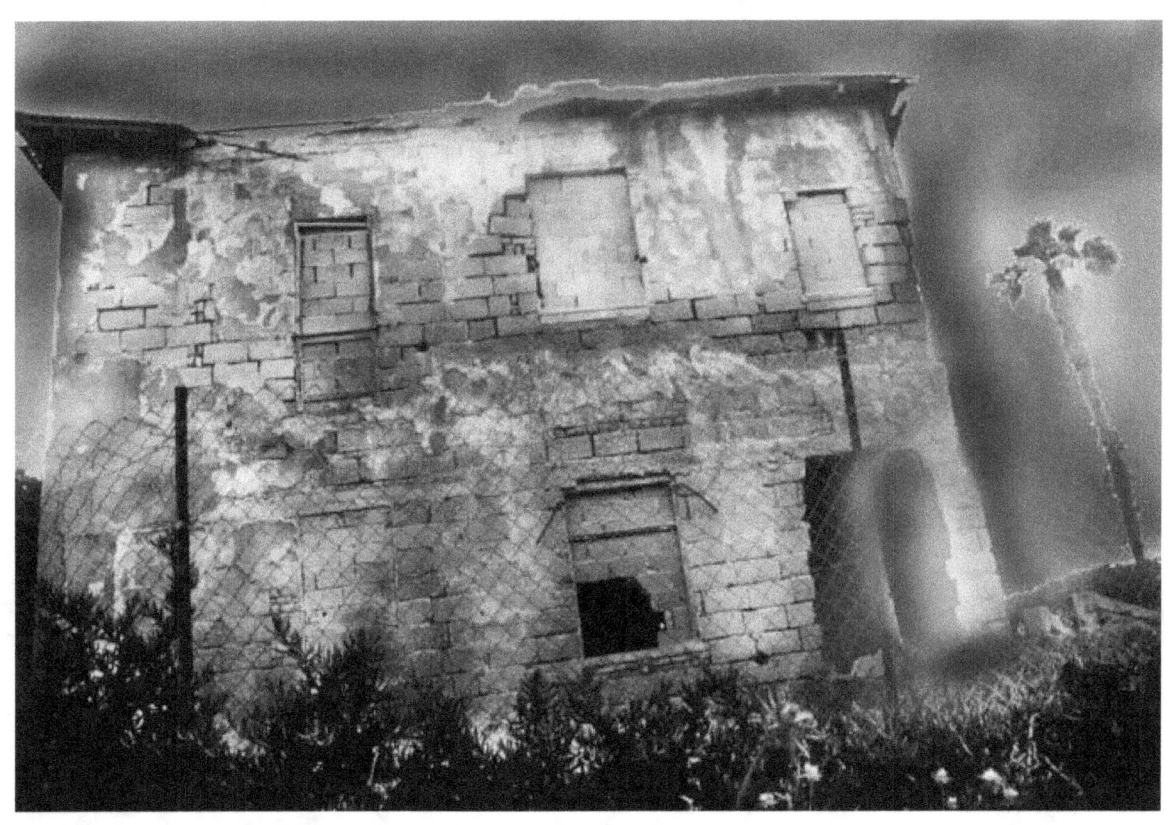

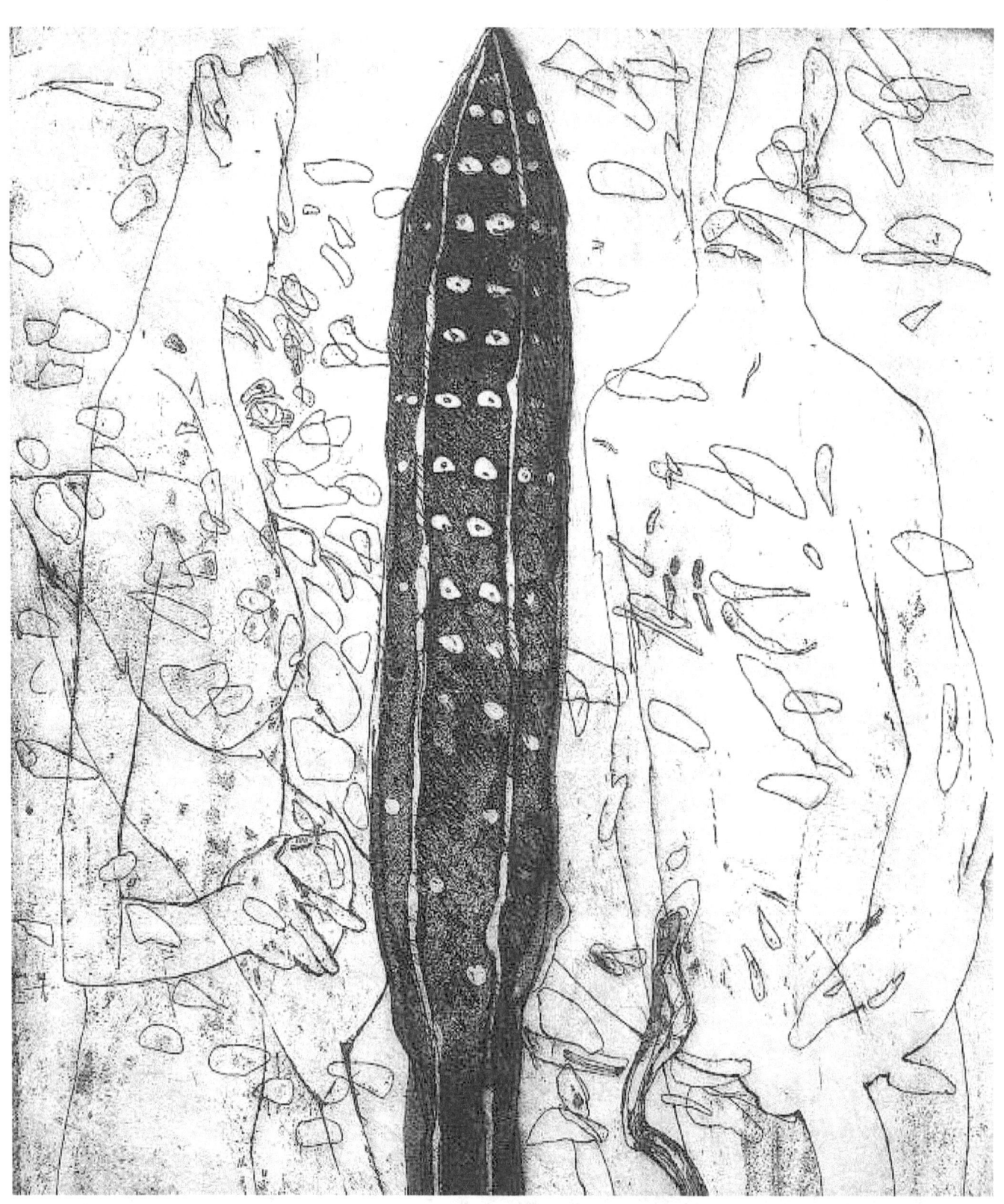

julia henriette kakucs strigătul jacarandei

te voi aştepta aici în umbra jacarandei
până ce seara îi va fura culoarea
mireasma ei mă va învălui

în mii de promisiuni

şi mă voi plimba

pe căi violete

neliniştită

în visele

mele

aud

paşii

felinelor

ahtiate după

sângele şi viaţa

copiilor mei şi ai tăi

trăim sub secera lunii

ce ne răneşte cu ploi de aşchii

destrămând liniştea născută din iluzii

unită cu trunchiul copacului îmi simt rădăcinile

sunt puternică alături de tine în îmbrăţişarea noastră

doar ochii îmi sunt inundaţi de lacrimile purpurii ale istoriei

în timp ce caut înfrigurată fără încetare prezenţa organistului

răsună în cer sunetul şuierător prin florile tubulare ale jacarandei
pace pace pace pace pace pace pace pace pace pace pace pace

Adrian Grauenfels

Final

Iată și ea Pacea
a venit ca un împărat mort
pusă pe catafalcul
de tun, rugină și lacrimi

ieșim din melci, cochilii ciuruite
arici fără țepi cu moralul buimac
încercăm să înțelegem
neînțelesul, lipsa boomului
conturul unui nor neexplodat

nu pot vorbi cu anumite persoane
de fapt nu mai comunic cu nimeni
ce era de spus am epuizat
florile din glastra comunală au succombat de neudare
inima luptătorului nu simte nimic
ticăie reflex așteptând
noaptea și visul

acolo e adevărata pace,
războiul din noi,
amintirea paradisului de dinainte.

Editura Aglaia

Editura mulțumește celor care au participat, sfătuit, oferit desene și fotografii, în speranța că volumul acesta, departe de a epuiza tema propusă, va arunca lumină asupra inutilității războiului, a agresiunii, ducând cititorul în Nirvana Păcii la care năzuim, sperăm și ne rugăm.

www.ingramcontent.com/pod-product-compliance
Lightning Source LLC
Chambersburg PA
CBHW080945170526
45158CB00008B/2379